家庭美術館／美術家傳記叢書

符號 跨域

廖修平

廖新田／著

國立台灣美術館 策劃　藝術家 執行
National Taiwan Museum of Fine Arts

照耀歷史的美術家風采

「家庭美術館——美術家傳記叢書」於民國八十一年起陸續策劃編印出版，網羅二十世紀以來活躍於藝術界的前輩美術家，涵蓋面遍及視覺藝術諸領域，累積當代人對前輩美術家成就的認知與肯定，闡述彼等在我國美術史上承先啟後的貢獻，是重要的藝術經典，同時，更是大眾了解臺灣美術、認識臺灣美術家的捷徑，也是學子及社會人士閱讀美術家創作精華的最佳叢書。

美術家的創作結晶，對國家社會以及人生都有很重要的價值。優美的藝術作品能美化國家社會的環境，淨化人類的心靈，更是一國文化的發展指標，而出版「美術家傳記」則是厚實文化基底的重要工作，也讓中華民國美術發展的結晶，成為豐饒的文化資產。

Artistic Glory Illuminates History

In order to organize the historical archives of Taiwan art, *My Home, My Art Museum: Biographies of Taiwanese Artists*, a consecutive series that recounts the stories of various senior artists in visual arts in the 20th century, has been compiled and published since 1992. Accumulating recognition and acknowledgement for their achievement and analyzing their contributions to the development of art in our country, it is also a classical series of Taiwan art, a shortcut to understand the spirit and Taiwanese artists, and a good way for both students and non-specialists to look into the world of creative art.

Art creation has important value for the country and society from which it crystallizes, and for the individuals who create or appreciate it. More than embellishing our environment and cleansing our minds, a fine work of art serves as an index of the cultural status of a country. Substantiating the groundwork of our cultural progress, the publication of these artist biographies consolidates the fine arts development in the Republic of China, turning it into a fecund cultural heritage.

目 錄

一・少年歲月　8

・臺展第十屆 … 10
・愛畫尪仔的阿平 … 12
・啟蒙老師吳棟材 … 16

二・師大出來的大師　26

・大師儲備班 … 28
・恩師李石樵 … 34
・「綿爛」畫藝術家 … 37
・大學時期的創作風格 … 44

三・化蛹東京、蛻變巴黎　48

・榻榻米畫室 … 50
・第一次海外個展 … 53
・日本時期的創作風格 … 58
・前進法國沙龍 … 61
・十七號版畫工作室 … 68
・菱形的頓悟 … 75

四・擴展「版」圖　80

・普拉特版畫中心與創意版畫工作室 … 82
・藝術太陽的祕密 … 84
・筑波與西東 … 98
・三版獎學金、巴黎大獎、版畫大獎 … 102

五・「衷」其「藝」生　106

・規畫臺灣版畫藍圖 … 108
・回饋母校，大師接棒 … 115
・《版畫藝術》與「中華民國國際版畫雙年展」… 122

六・藝術的秩序　130

・創作系列與特徵發展 … 132
・評「藝」廖修平 … 132
・重建現代藝術的「東方」秩序 … 137
・裝飾作為一種抵抗的姿態與認同的呈現 … 142
・壓抑的次序與無常的生命 … 151

附錄

廖修平生平年表 … 157
參考資料 … 159

2015年廖修平攝於臺北工作室（黃建勝攝影，廖修平提供）

一‧少年歲月

「阿平」和兄弟姐妹不同，從小就是愛畫畫。師大美術系同窗林一峰表示，廖修平個性老實，執著有毅力，對創作相當執著認真。藝專畢業的校友提及，吳棟材常向學生褒獎廖修平的作品、素描是多麼地優秀，當時廖修平已在法國進修，後來才知道此事。可見，吳棟材老師多麼以他為榮……。

[左圖]
1958年，廖修平攝於大學三年級。

[右頁圖]
廖修平　紅門　1964　石版　54×39cm

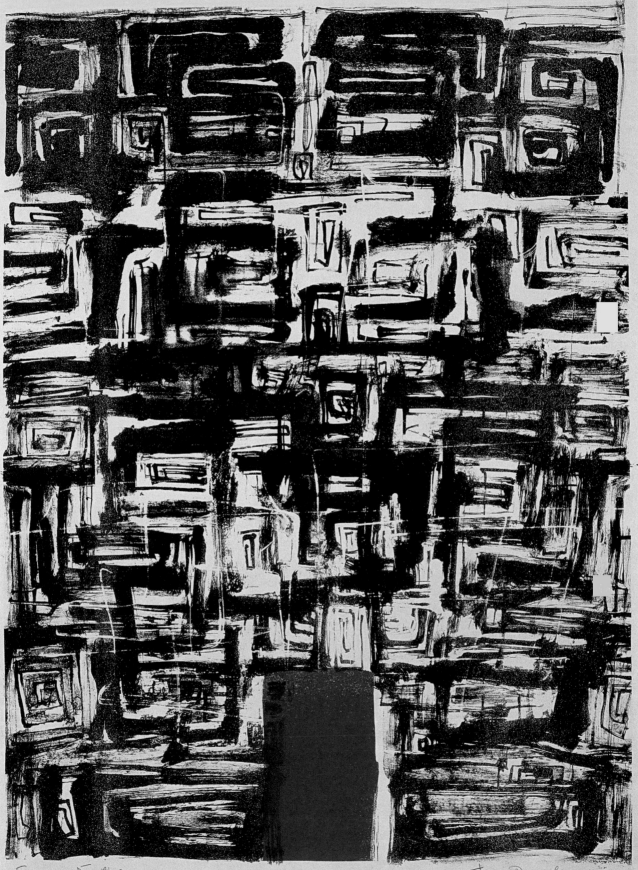

Epreuve d'artiste Shiou-Ping Liao 1964

廖修平初中時參加童子軍的照片。

臺展第十屆

　　出生於二次大戰前而成長於戰後的臺灣世代，不論「臺生」、「灣生」或「陸生」，總比一般人更接近社會的波動，更能感受到歷史的驅策，因為他們親眼見證了時代的巨變，親耳聽聞了人間的吶喊，把自己放入歷史脈絡中、用歷史進程的方式思考是再自然也不過的事。他們的生命軌跡因此有著更豐富的色彩，故事也就更為曲折與動人。

　　1936年9月2日出生於臺北的廖修平，隔月正值臺展最後一屆（第十回），展覽地點是教育會館（10月21日-11月3日）。以日本官展為模本（1919-1935是「帝展」，其前身為「文展」，之後為「新文展」。可說是延續17世紀以來法國沙龍的模式），十屆官辦的臺展（全名「臺灣美術展覽會」，1927-1936）加上六屆的府展（全名「臺灣總督府美術展覽會」，1938-1943）的舉辦，被總督府稱之為「南國美術殿堂」。這個歷時十六年的藝文盛事，紮紮實實地帶動了當時臺灣美術現代化的風氣，培養

1951年廖修平初三時攝於臺北青田街的家中。

了臺灣有史以來第一代的現代畫家，稱得上是臺灣美術現代化的伊始。臺日藝術交流自此展開，臺灣美術生態初具規模，為臺灣美術發展奠下了紮實的基礎，同時也寫下臺灣美術史最輝煌燦爛、最具規模的第一頁。

攤開這一年的臺灣藝壇大小事，便可看到交錯的歷史片段不斷地延續與開展著，例如：劉耿一也出生於東京，他的父親是劉啓祥（1910-1998），1928年進入文化學院美術部洋畫科。劉啓祥同楊三郎（1907-1995）於1932年赴法，隔年，作品〈紅衣〉就入選巴黎秋季沙龍；1937年返回東京舉行旅歐個展。這樣浪遊藝壇的軌跡也可在廖修平的藝術學習歷程中看到，或者更確切地説，闖蕩江湖、開疆闢土成為這幾個世代的普

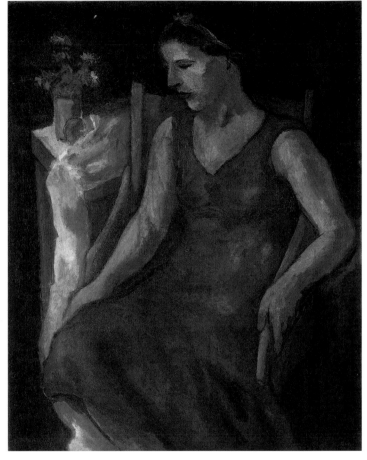

劉啓祥　紅衣　1933
油彩、畫布　91×73cm
法國巴黎秋季沙龍入選

遍模式：出去，用力學習新法；回來，衷心貢獻鄉里。

另外，1936年臺灣的藝術場景還有諸多劇情：范倬造（又名范文龍，1913-1977）入東京美術學校雕刻科木雕部，而黃清埕（1912-1943）入該科塑造部，吳天華（1911-1987）則入油畫科。這一年，李石樵（1908-1995）的〈楊肇嘉家族像〉(P.12左圖)入選了第十六回帝展，以及作品〈珍珠的首飾〉獲第十回臺展的「臺展獎」（仿照帝展賞而設置，獎金100日圓，從第4回開始）。也是同一年，李石樵畢業於東京美術學校，隨後繼承其老師石川欽一郎的衣鉢，在臺持續創作參展、作育英才。1948年李石樵定居臺北，因緣際會地成為廖修平的大恩師。

這樣看來，廖修平的確是註定要在這一條過往臺灣美術史大道上接棒、向前奔馳的人。

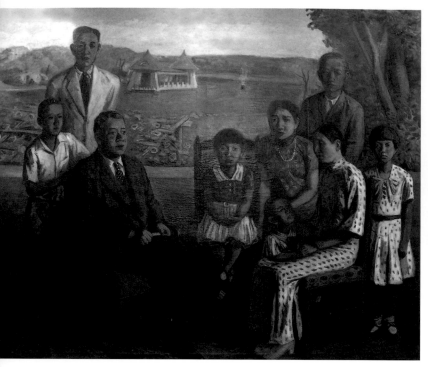

[左圖]
李石樵為楊肇嘉家族所畫的群像，曾入選「帝展」。
（藝術家出版社提供）

[右圖]
1991年，廖修平攝於李石樵老師（左）新莊寓所。

▌愛畫尪仔的阿平

　　廖修平的父親是名企業家廖欽福（1907-2007），是臺灣知名福華飯店集團的創辦人。這位百歲人瑞並不是含著金湯匙出生的，他其實是窮佃農的子弟，沒勞動就沒飯吃。廖欽福就讀於1917年創立的實業學校「東洋協會臺灣支部附屬私立臺灣商工學校」，該校後來隨即更名「財團法人私立臺灣商工學校」。配合南進政策，1930年增設開南商、工業學校，取「開發南洋」之意。如同大多數當時窮困的臺灣小孩，胼手胝足、踏實打拼是唯一的一條出人頭地的路。這樣的行事特質也成為廖家後來的家訓：勤能補拙、待人以誠，並且不畏艱難、使命必達。廖欽福參與許多重大工程，如桃園大圳與嘉南大圳、日月潭水力發電廠、大陸松花江堤防護岸工程等，戰後更投入臺灣的工程建設，成立華南工程公司。他曾經獲「十大優秀營造企業家」、「優秀建築施工獎」的肯定，可見其企業成就備受尊

崇。百年的臺灣建設史，也是這位在地企業家的一生奮鬥史。手指雲煙，若輕似重。即便在外拼搏，廖欽福仍然關心子女們的前途。在一次訪談中，他對學習藝術的修平充滿了支持、關愛與驕傲的語言，可說是個頗為開明的嚴父，尤其是在那個實用職業至上的年代。冥冥之中的安排，廖修平的作品如今妝點了福華企業的形象（福華飯店於1984年正式開幕），是文化軟實力的充分展現，算是沒有預期到的紅利——無心插柳柳成蔭。廖欽福說：

　　作為福華的藝術總監，他對福華最大的貢獻是提升其藝術品味，使其成為現代智者的旅店，讓旅人能浸淫在濃郁的藝術氛圍中。

　　老四修平是學美術的，他在這方面發揮了所長，像福華沙龍、名品百貨等的設計，都是開業界先例的傑作。我們要營造的是充滿藝術的氣息和家的溫馨，所以我們陳列的書畫、陶瓷、雕塑等名家的珍品數千件，也經常舉辦各種書畫展覽，讓人們置身在美的氛圍中。（摘錄自《廖欽福回憶錄》）

　　這也頗為符合廖修平作品中的主題與造形，大多從生活中淬鍊與昇華出來的美感。所謂生活即藝術，藝術即生活。

[左圖]
廖修平（中排右4）兄弟們與雙親合影

[右圖]
1984年，廖修平（後排右2）於福華飯店中庭與雙親（前排坐者）及妻子、兩個兒子合影。

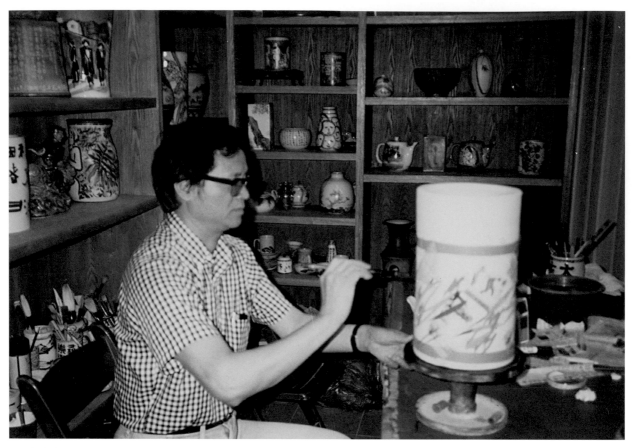

1988年廖修平在作陶。

　　也是很長壽的廖修平母親王琴（1907-2005），是臺灣阿母的典型，默默付出，勤儉持家，全力呵護一女九男成長。要照顧這「十全」談何容易，其中之辛苦想必不足為外人道。而子女們也沒讓雙親失望，各個成材，成為福華企業的守護者。母親的角色總是默默地支持，展現堅定而溫柔的愛。在抉擇是否走上美術這條路之際，母親認為家人兄弟眾多，若能一起支持，總是不會餓著肚子，總是有口飯吃，最終總能協助廖修平完成理想。這樣的描述換成母親的說法就更讓人感受那股溫柔的力量了：「怕什麼呢？你有一個大姐九個兄弟，每個人少吃一口飯，就有你吃的了！」其實，雙親可能不太知道，廖家對修平的創作風格是有深刻影響的。廖修平說，從小耳濡目染的工程建設對他的作品中的水平垂直構成與對稱安排有一定作用。廖修平非常感恩長期以來雙親、師長的祝福和栽培，1998年從雙親手上接受第二屆國家文藝獎，對他來說格外地有意義。他接受訪問

1991年，廖修平的「寺廟的景物」個展於福華沙龍展出，與紐約畫友相遇。左起：秦松、謝里法、廖修平、姚慶章、楊識宏、梅丁衍、陳昭宏。

2006年6月，福華沙龍22週年慶貴賓參加開幕。後排左起：廖德政、陳銀輝、郭東榮、賴傳鑑、何肇衢、廖修平、鄭善禧；前排左起：陳郁秀、陳慧坤夫婦、廖欽福。

2016年，台灣美術院院士展覽於臺北福記大樓B1藝術空間舉行。左起：廖修平、廖修鐘（大哥）、廖修謙（弟弟）合影於廖修平畫作前。

時說：「獲得文藝獎當然心中很高興，可是更要感謝父母親和兄弟支持我從事藝術創作……。」（《聯合報》，1998.8.16）從另一層面來說，他要對父母、兄弟姐妹、家屬和自己證明，選擇藝術這條路無怨無悔，而且頗有所成，終究不負家人期望。

▌啟蒙老師吳棟材

排行老四的「阿平」和兄弟姐妹不同，從小就是愛畫畫，曾入選教育廳全省學生美展第三名。獲得這項比賽第一名的，也是師大美術系畢業的同窗林一峰，他表示，廖修平個性老實，執著有毅力，對創作相當執著認真。林一峰自己作畫快，廖修平則慢工出細活，顯示兩人的個性極為不同。後來，林一峰走上設計這條路；1962年還參加過臺灣第一次的設計展「黑白展──臺灣的觀光」，於臺北美國新聞處舉辦，成員有黃華成、簡錫圭、高山嵐、張國雄、沈鎧、葉英晉，是所謂「複合藝術」的時期，結合現代生活主題、設計與裝置的綜合前衛藝術之批判表現。

1948年到1954年，廖修平就讀大同中學時，吳棟材（1911-1981）是他的美術啟蒙者；學校裡還有兩位美術專長老師蔡蔭棠（1909-1998）、張萬傳（1909-

[上圖]
1994年，廖修平與父母同遊九份。
[中圖]
1998年第2屆國家文藝獎，廖修平（左5）與家屬合影。
[下圖]
1998年廖修平榮獲第2屆國家文藝獎，由雙親親自授獎意義格外重大。
[右頁圖]
廖修平 廟神（一） 1964 油彩、畫布 161×112cm
臺北市立美術館典藏

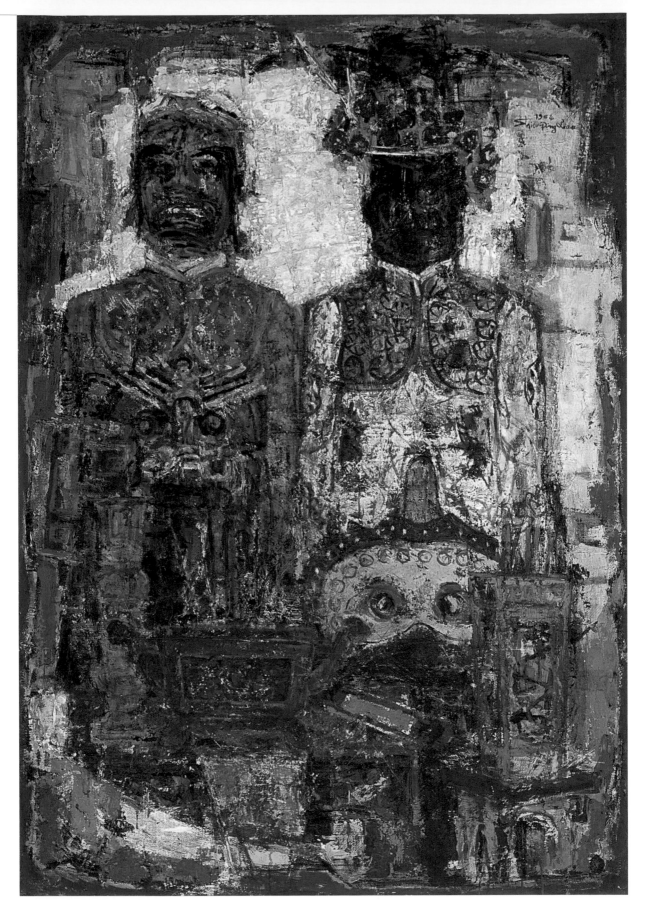

17

廖修平1989年所畫的鉛筆自
畫像。

廖修平唸大同中學高中部時留
影。

2003）。在吳棟材的指導之下，高三的廖修平以作品〈前庭〉入選了第八屆省展，對一個初出茅廬的藝術學子而言，是莫大的鼓舞，尤其是和吳老師以免審查身分一起展覽！後來，師生共展又出現了五次，不過，那時廖修平已是師大美術系的學生和進入留法時期了。

第一屆（1946）到第三十二屆（1978），吳棟材幾乎不缺席（除了28、29、30屆），用功甚勤，尤其是免審查乃全省美展之最高榮譽。一共展出約莫四十四件作品，質與量均有可觀，可說是見證了省展前半期的發展榮景（2006年停辦）。

根據廖修平本人的回憶，寡言的吳老師為人溫和謙沖，教學方式是循循善誘的，做事穩健踏實，指導學生則很注重作畫程序的細節，如顏色排列、使用等等。可以想見，這樣的方式也深深影響著日後廖修平的創作性

格，穩定前行。廖修平很感恩吳老師的教導，他說：「他總會嚴厲的教誨我們，讓我們體會到父母養育的辛苦。他不僅是我在藝術生涯中影響最深的，也是我為人處事中足以借鏡的。」所謂「一日為師，終生為父」，可說是吳老師對廖修平諄諄教誨的最佳寫照。

吳棟材受到喜愛畫畫學生的追隨，他也樂意付出，因此培育出不少藝術青年，如孫明煌、呂逸群、戚維義、李永貴等；據資料顯示，1964年8月到1972年吳棟材曾在國立藝專美術科兼任一年級素描B組課程，A組則由劉煜擔任，因此不少學生也會記錄曾授業於他，如林文強（曾以〈風景〉獲第31屆省展油畫第二名，1977年）。藝專畢業的校友曾提及，吳棟材常向學生褒獎廖修平的作品、素描是多麼地優秀，當時廖修平已在法國進修，後來才知道此事。可見，吳棟材多麼地以他為榮。其實吳棟材相當活躍於當時藝壇，他也曾擔任美術教員講習班講師、全省學生美術展覽徵選委員、臺灣省文化協進會監事等職。

1932年，畢業於臺北第二師範學校演習科的吳棟材，曾任教於樹林公學校。他追隨李石樵學畫，也是中國畫學會（1962年成立）會員、中

吳棟材自畫像。

晚年的張萬傳身影。

身材很瘦的蔡蔭棠身影。

華民國油畫學會（1974年成立）理事。臺北師範學校校長志保田鉎吉於1924年邀請石川欽一郎至該校擔任「囑託」（約聘教員），直到1932年離臺（第一次是以臺灣總督府陸軍通譯官身分來臺，工作之餘兼任。1907-1916），因此吳棟材也和其他熱愛繪畫的臺灣學生一樣受業於石川。這位推動繪畫教育不遺餘力的日籍老師影響早期臺灣美術史至深至遠，他鼓勵學生成立臺灣第一個繪畫社團七星畫壇（1926），自己也創立臺灣水彩畫會（1927），並積極促成臺展的誕生。1929年，吳棟材曾獲得該臺灣水彩畫展的獎項，也參與芳蘭美術繪畫展，該會是石川利用課餘時間組成的芳

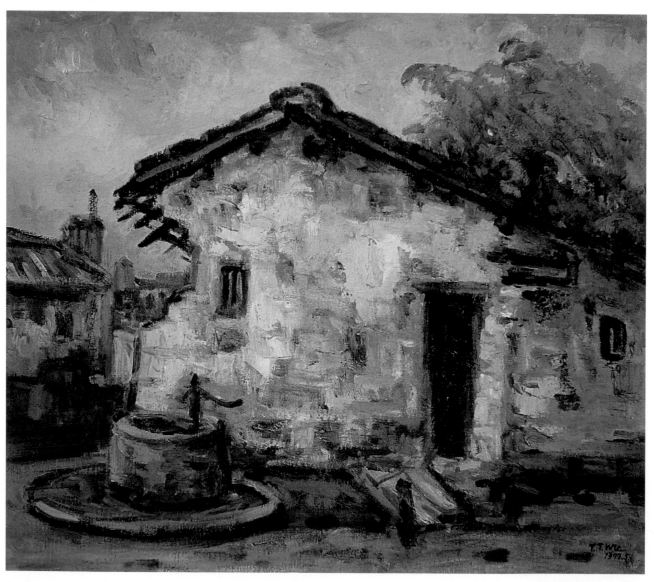

吳棟材　農村老屋　1979
油彩、畫布　45×52cm
（藝術家出版社提供）

蘭繪畫部的活動，老師返日後學生們組成一廬會持續紀念。扮相極似英國紳士的石川，以英式透明水彩畫著稱，筆調流暢、色澤溫潤，對臺灣風景於報章發表諸多見解，認為臺灣熱帶環境與特殊的生活習俗造就了鮮明色彩，可謂「強烈風景」，值得鼓吹以水彩表現之。他自己也多次以臺灣風景為題材參加日本內地的展覽，呼應了當時殖民政府所提倡的發展「地方色彩」的美術政策。「地方色彩」是日本殖民臺灣時期美術的總的風格描述，有正面的導向作用，但也限制了臺灣藝術發展受限在特定的框架之內，意涵上是複雜而衝突的。

[上圖]
1975年，芳蘭美展開幕，各界的致賀錦旗。（藝術家出版社提供）

[下圖]
極似英國紳士的日本畫家石川欽一郎，攝於1927年。（藝術家出版社提供）

吳棟材於1949年加入第十二屆臺陽美協，同時期進入該會的有李秋禾（1917-1957）、陳慧坤（1907-2011）、許深州（1918-2005）、呂基正（原名許聲基，1914-1990）、葉火城（1908-1993）與金潤作（1922-1983）。「臺陽美協」成立於1934年，因基隆礦商「臺陽株式會社」贊助而得名，以「振興青年藝術，弘揚民族文化」為宗旨。隔年便於臺北教育會館（今二二八國家紀念館）舉行第一屆展覽會，這個地點也是六屆臺展與三屆府展的展覽場所。臺陽美展與臺、府展兩種展覽是一民一官，分別修飾著臺灣的春天和秋天，平衡地展現島內的藝術能量，也有些人甚至認為臺陽美協有民族的自覺意識，如王白淵：「以臺陽美術協會為中心的運動，亦即是臺灣民族主義運動在藝術上的表現。」創始會員有李石樵、李梅樹（1902-1983）、陳清汾（1910-1987）、陳澄波（1895-1947）、楊三郎、廖繼春（1902-1976）、顏水龍（1903-1997），以及日本人立石鐵臣（1905-1980）組成，而當時社會

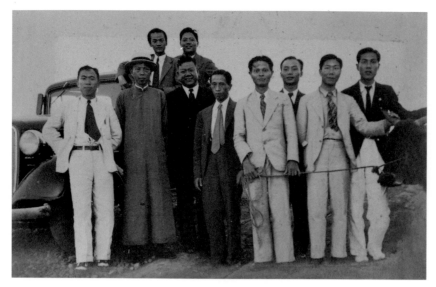

1937年臺陽美協南下舉行移動展，由楊肇嘉接待並合影。前排右起：呂基正、洪瑞麟、陳德旺、陳澄波、李梅樹、楊肇嘉、未詳、張星建；後排右起：楊三郎、李石樵。

賢達如楊肇嘉（1892-1976）、蔡培火（1889-1983）也都大力支持。這些成員中，陳清汾、顏水龍、楊三郎，連同前面的劉啓祥，是藝遊法國的「四劍客」。除了1932年的楊三郎、劉啟祥，最先出發的是陳清汾，1928年，兩年後還獲選巴黎沙龍；顏水龍則於1929年受霧峰林獻堂資助赴法。臺灣年輕藝術家的留法路徑自此鋪展開來，成為留日之外另一條接受國際藝術洗禮的路線。還未出生的廖修平，三十年後也踏上這條旅程，換的是巴黎「三劍客」，與陳錦芳、謝里法一組闖蕩歐美。

廖修平眼中的吳棟材老師對他踏出藝術的第一步的影響是極深遠的，甚至可以說，吳棟材是廖修平後來在藝術生涯上的一面鏡子，連身高與創作生活都有些近似：

> 吳老師為人樸實，生活嚴謹規律。他那六尺的身材，總是高人一等，說起話來，卻是斯文有禮，從不誇大炫耀。儘管藝壇上永遠有相互批評、毀損，但他總是站在極為客觀、謙虛的立場指點我們，告訴我們哪些畫家的表現方式特佳，哪些畫家的用色特長等，而且從不偏激而否定別人的成就。吳老師自幼失怙，他卻從不怨天尤人。他潔身自好，勤勞節儉，一筆一畫的默默耕耘，努力作畫。他始終堅信，只有誠懇與不斷努力，才能將美好鄉土的自然現象表現出來。（摘錄自《廖修平：版畫師傅》）

1986年吳棟材紀念展在福華沙龍舉行，那已是他過世五年之後，也是廖修平成為臺灣美術新「棟材」的時候了。老幹新枝，當老木凋零，新枝也茁壯長成為棟樑了，這就是藝術傳承的最佳範例。當時的《聯合報》的標題是「吳棟材樸實無華畫作轉現寧靜心境」，全文摘錄如下：

吳棟材一生默默作畫教學，在他去世的五年後，子女和學生於臺北市福華沙龍為他舉辦首次展覽。吳棟材民國前二年出生於臺北，曾受日籍畫家石川欽一郎指導。民國二十一年由臺北第二師範學校畢業後，擔任美術教師將近五十年。吳棟材年輕時代，曾在楊三郎主持的美術研究所學習。當時楊三郎初由歐洲返臺，吳棟材的勤快、純樸個性，給他深刻的印象。吳棟材是畫家廖修平藝術的啟蒙老師。廖修平記得當年在大同中學讀書時，吳棟材即強調藝術的學習態度，必須有恆的耕耘體會。廖修平認為，吳棟材的畫如其人，質樸無華，自然而不造作。從展出的〈農村老屋〉(P.20)、〈日出〉、〈唯我獨尊〉等作品，更可以看到他追求內心寧靜的轉現。

　　1987年，藝術界推薦吳棟材被選為臺北縣立文化中心的「二十位臺北縣資深美術家」之一。其他藝術家為：丁治磐、倪蔣懷、曹秋圃、陳定山、李梅樹、王愷和、賴敬程、楊三郎、沈耀初、劉延濤、李石樵、胡克敏、胡笳、陳敬輝、陳德旺、田學文、姚夢谷、洪瑞麟和劉其偉。這位默默耕耘的藝術家與教育者，其實並不寂寞，臺灣美術史會記得他，廖修平更會永遠懷念。

張萬傳　淡水白樓　1943
油彩　91×65cm

　　中學時期另一位曾指導廖修平的美術老師是張萬傳，因為代吳棟材的課而教到廖修平。由張萬傳於1954年指導的「星期日畫家會」（仿日本的「日曜畫家會」，發起人為學校物理科老師邱水銓，召募到的會員有劉啓祥、顏水龍、郭柏川、張啟華、劉清榮、曾添福、謝國鏞、張常華），廖修平也偶而去參觀。曾受石川欽一郎和鹽月桃甫（1886-1954）指導的張萬傳，畢業於川端畫學校，特立獨行，作風鮮明，比較強調濃烈豪放的情感表現。曾和陳德旺（1919-1984）、洪瑞麟（1912-1996）、陳春德（1915-1947）、許聲基（呂基正）及雕塑家人黃清埕六人於1938年創立前衛團體「ムーヴ美術協會」（Mouve美協，或行動美協），訴求純粹造形藝術創作。後來又於1954年和洪瑞麟、陳德旺、

Epreuve D'artiste Shou Peng Liao 1964

張義雄（1914-）、廖德政（1920-2015）、
金潤作等人共組「紀元美術協會」。這些
藝術家的創作理念和風格迥異於東京美術
學校的主流，強調反市場、注新流。張萬
傳因林克恭之邀於1937年任教廈門美專，
同時以〈鼓浪嶼風景〉一作獲第一回「府
展」特選，1948年受聘到臺北市大同中學
擔任美術與體育老師，因此和廖修平有著
極短暫的師生緣，而真正指導過他的則是
吳棟材。1975年，人不輕狂枉少年之後，
張萬傳毅然以六十七歲之齡隻身前往歐
洲，再創藝事高峰，此時廖修平已完成赴
歐旅美後回臺任教了。廖修平赴日的時間
比他晚了三十年，赴法的時間卻比張萬傳
早十年，留日與旅歐經驗，頗為有意思的
互換。

　　高三畢業那一年，這位努力學習的
中學生榮獲四十三學年度第一學期臺北
市中等學校模範學生之表揚。從廖修平出
生（1936）到高中畢業（1954）的這一段歲
月，老天爺給臺灣極大的考驗：大環境有皇民化、二次大戰、國家認同轉
換、通貨膨脹、族群差異、二二八事件、戒嚴與白色恐怖、美援等等，文
化上的挑戰則是奴化、文化認同掙扎、戰鬥文藝、文化清潔運動、正統國
畫論爭、現代藝術論辯、五月和東方畫會等等。隨後將是驚天動地的中華
文化復興運動與鄉土運動。少年廖修平的藝術旅程正要起步，臺灣美術早
已如火如荼展開，翻了幾翻。王白淵1955年於《臺北文物》發表了〈臺灣
美術運動史〉，而新頁早已翻開，著急地等著他和這一代的臺灣藝術新秀
重啟另一篇章。

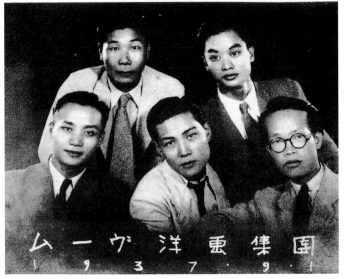

［上圖］
1937年「Mouve（行動）洋
畫集團」成立時的會員。左
起：陳德旺、洪瑞麟、許聲
基（即呂基正）、陳春德、張
萬傳。（藝術家出版社提供）

［下圖］
張萬傳　鼓浪嶼風景　1938
獲第1回府展特選

［左頁圖］
廖修平　墨象（三）　1964
石版　58.5×45.4cm
國立臺灣美術館典藏

二・師大出來的大師

李石樵常常提醒廖修平要「綿爛」畫，意思是專注、認真、堅持到最後一刻的態度。這樣的提點成為往後廖修平創作的最重要座右銘。李石樵常常用風趣的比喻鼓勵學生，例如：創作過程好比跑操場，繞了幾圈後誰前誰後就無分軒輊了。雖廖修平極為敬重李老師，在創作上是活學而不是死跟。他知道老師擅長寫實的描繪，因此不斷嘗試用逆光及各種李石樵比較少用的技法表達，這樣的嘗試精神一直延續到他巴黎時期對創作題材的抉擇與創作生涯的反思……。

[左圖]
1976年廖修平（右）於臺北省立博物館個展，與李石樵老師合影。

[右頁圖]
廖修平 師大之門（局部）
1976 版畫 32.5×25.5cm

▌大師儲備班

　　經過幾年紮實的基礎訓練，廖修平於1955年考進師大藝術系。在當時臺灣只有這所美術專業科系，於1947年8月創設三年制圖畫勞作專修科，莫大元擔任首屆主任，1948年更名為藝術系（屬文學院），1949年7月起由黃君璧擔任系主任，1967年後由省立升格國立時改名美術系。國立藝術學校雖然在1955年創立，1959年設美術工藝科，1962年藝專時期美術科才成立；1963年文化大學也隨後成立美術系。換言之，有志於美術學習的廖修平也沒有第二個選擇，只有進入師大一途。進入四八級（以入學學生的畢業年作為級別稱呼）這一班的學生，有吳文瑤、王秀雄、李元亨、蘇世雄、謝里法、何清吟、陳瑞康、梁秀中、李焜培、張光遠、王家誠、蔣健飛、傅申、傅佑武、文寶樓等人，後來都成為臺灣美術界與美術教育界健將，史論、創作均有相當能量，因此有「將官班」的美譽。四八級一年級導師是陳慧坤、二年級是孫多慈、三年級是袁樞真、四年級是廖繼春。

　　師大時期的廖修平，和其他學生一樣，必須修習各種中西實踐與理論課程。由於受到吳棟材和李石樵兩位老師的紮實訓練，他的素描課表現最佳，一到三年級可看出逐步提升的跡象，二年級平均近90分，三年級更

平均高達93分。同班同學謝里法回憶，廖修平的素描功力與理論，往往成為同學們學習的典範，因為師從李石樵而奠定紮實的基礎：「中學時代就在名家李石樵畫室學畫的廖修平，在同學眼中是個素描家，他畫的不是石膏的外型而是質和量的表現，……」每當他講解自己的素描作品，同學就圍了過來觀摩。二到四年級的水彩畫也表現優異，一直維持近90分的分數。從三年級開始的油畫最為突出，三上88分，三下85分，四上90分，四下95分。林玉山看他畫的麻雀相當不錯，還透過陳慧坤轉達他可以考慮選擇國畫創作。

相當活耀的評論家施翠峰（施振樞），也曾在省立師範學院美工科（即現在的師大）就讀（1962年任國立藝專美術科主任），對這批初踏入藝術創作殿堂的學生之表現讚譽有加：「師大藝術系一年一度的師生美展，今日為最後一天，參觀了所有展品，給我們最深刻

[上左圖] 1960年代，「東方畫會」畫友圍繞著席德進合影。
右起：黃潤色、鐘俊雄、李錫奇、席德進、吳昊、李文漢、朱為白。
（藝術家出版社提供）

[上右圖] 蔡蔭棠1964年12月於省立博物館舉行的第1屆「心象畫展」。
（藝術家出版社提供）

[中圖] 1979年臺灣師範大學美術系48級老同學聚會於廖修平的紐澤西州寓所。

[下圖] 1984年，48級旅居美國的師大美術系同學和袁樞真主任（右4）在廖修平（右3）紐澤西州寓所相聚。

的印象，是西畫（包括油畫、水彩、圖案）部門的學生作品很充實，每個作者的創作意欲旺盛，個性的表現也很顯明，這一點顯然超過過去各屆。比方說：油畫展品中，王鍊登的〈側像〉，金嘉倫的〈靜物〉，王家誠的〈遊戲〉，廖修平的〈黑衣〉……，都很優異。」（《聯合報》，1958.1.19）

1959年師大藝術系第九屆師生畫展，廖修平獲得油畫第二名的〈谷關風景〉被評為「筆觸膽大有力，是一幅好的風景畫」。

讓這位藝術系學生記憶猶新的是有人對他的畫有興趣收藏。廖修平大三時畫了一張淡水紅毛城的油畫參加臺陽展，一位名叫八木正男的日本總領事打算要購買，父母親倒是不這樣想：有人欣賞，還要賣錢，真是不近情理！後來才以交換畫材達

成交易。這位外交官送給他全套、
相當貴重的畫具，包含顏料、畫
箱、畫冊等，後來反倒讓同學誤會
因家境優渥之故，讓廖修平百口莫
辯許久。不過，創作有如此有形無
形的報酬，倒是讓他永生難忘。後
來這位日本外交官回國後升上移民
單位的高官，他留日時也曾和他再
碰面。

學生時期的廖修平和當時其
他美術系學生一樣熱中籌組畫會、
開畫展、參加比賽。大部分的人比
較熟悉五月畫會（1957-1972）或東
方畫會（1956/1957-1971）的崛起，
其實在臺灣的50、60年代，藝術青
年組織參與創作團體、爭取表現舞
臺、創造議題是頗為盛行的。我
們端看這些組織的成立就可略知
一二：綠舍美術研究會（1957-，莊
世和創立）、四海畫會（1958-1962，
胡奇中、馮鍾睿、孫瑛、曲本樂
等四名海軍畫家組成）、中國現
代版畫會（1958-1972）、今日美術
協會（1959）、純粹美術會（1959-
60，張義雄畫室）、新造形美術協
會（1961，莊世和、陳甲上、何文
杞等）、心象畫會（1962-1966，蔡
蔭棠、陳銀輝、吳隆榮發起）、年

廖修平　夕陽　1959　水彩、蠟筆　54×39cm

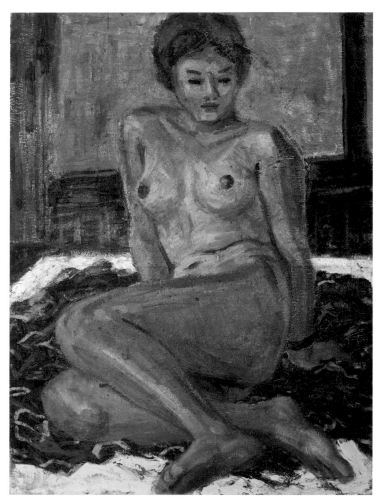

廖修平　裸女58-1　1958　油彩、畫布　80×61cm

代畫會（1964-1972）、大臺北畫派（1966，黃華成）、畫外畫會（1966，蘇新田、李長俊、曾仕猷、林瑞明、吳炫三、顧炳星、李安隆、馬凱照及王南雄等）等等。師大時期的廖修平並沒有參與版畫活動，到是在大二時修過一年的版畫課。現代版畫會的成員有秦松（首任會長）、江漢東、李錫奇、陳庭詩、楊英風、施驊等。廖修平參加的繪畫團體是今日美術協會，於第二年加入「今日畫展」。廖修平參展的〈落日〉（即1959年〈夕照〉）一作，當時筆名「道林」評論為：「描寫一艘破漁船被冷落的情景，夕陽西下，令人有風燭殘年哀愁之感。」（《聯合報》1960.1.27）該會由王錬登、簡錫圭、張國雄、周月秀、鄭明進、張錦樹、歐萬烓、張祥銘共同創立於李石樵的畫室，以李老師為精神指標。廖修平同會員們後來在師大美術系的發展歷史年表中，提醒記錄這個協會的存在。師大不是只有五月、東方，更何況李石樵是師大美術系及臺灣美術發展歷程中的重要資產。

在師大美術系同儕眼中，廖修平是個怎樣的藝術青年？臺灣女畫家畫會會長、臺北市立師範學院何清吟教授說：「在師大期間，我對他的作品印象並不是很深刻，只記得他畫的素描一板一眼，可能是與李石樵老師教的『理性』重於『感性』有關吧。我非常佩服廖修平的毅力，他雖並非天才橫溢型的藝術家，但卻腳踏實地，努力實踐自己所選擇的路。」

師大美術系教授王秀雄說：「印象中，廖在同學裡一直都是最用功的人，他有一個優點是視野大、領域開闊。……他一點架子也沒有，很節儉，換句話說：是富而不驕、富而不淫。我個人倒是說不出他一個缺點，如果硬要擠出一個，他唯一的缺點就是沒有露出缺點吧！」（以上編錄《廖修平：版畫師傅》）

凡是師大畢業生都得實習一年，廖修平分發到實踐家專，同時擔任當時在那裡兼課的陳慧坤（1907-2011）老師的

[上圖]
陳慧坤任教師大時留影。
（藝術家出版社提供）

[下圖]
少女時代的陳郁秀（左）在法國念書時與廖修平夫婦合影。（陳郁秀提供）

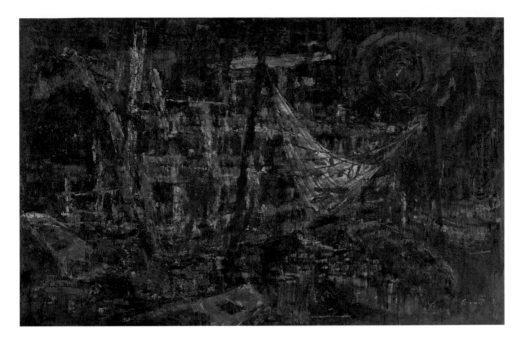

廖修平　落日（夕照）
1959　油彩、畫布
90×144cm
1961年日本大潮美術展
特選獎

助教。陳慧坤也是臺灣美術重要的前輩之一，他在臺中一中畢業後到東京川端畫學校磨練素描，1928年考取東京美術學校師範科，1931年畢業後分別擔任過臺中第二高等女學校、臺中第一女中教師及臺中市立初中教務主任，1947年進入師大。陳慧坤和吳棟材、李石樵一樣是省展的常客，曾參加省展第一、二屆，分獲國畫部特選學產會賞第二名及無鑑查特選主席賞第一名，第三至三十四屆為評審委員，第三十七至五十二屆為評議委員。1960年赴法考察參觀。陳慧坤以融合中西的創作擅長，特別是風景畫的探索，企圖將塞尚的現代藝術精神融入其作品中。陳慧坤非常鼓勵廖修平出國進修，當他完成實習義務後就以暫緩教學服務申請出國。有趣的巧合是，1965年，陳慧坤次女陳郁秀入巴黎音樂學院，正好也是廖修平巴黎時期的第一年，受陳老師之託照顧這位資賦優異的音樂學生。陳郁秀後來成為師大音樂系教授，文建會主委及兩廳院董事長。她回憶：「在巴黎陌生的環境中，離開親愛的父母親，離開溫暖的家園，隻身負笈巴黎求學，能夠獲得兄嫂的照顧，令我畢生難忘。」讓她印象深刻的是生平的第一雙靴子就是當年由廖修平夫婦買給她禦寒的，假日也常常帶她出去「迌迌」(tshit-thô)。陳郁秀說他是個非常念舊的人，後來還經常邀請林玉山、陳慧坤夫婦吃飯，因為都屬羊，因此戲稱「羊仔會」。

[左上圖]

1957年，李石樵戶外寫生時的神情。

[右上圖]

1958年，廖修平（後排左1）與老師們李石樵（前排右3）、葉火城（前排右2）、吳棟材（後排左2）等到卓蘭寫生。（藝術家出版社提供）

▌恩師李石樵

早期李石樵帶學生外出寫生時，吳棟材、廖修平也一道參加，足跡到過淡水、東勢、大湖、卓蘭各處。1992年8月21日《聯合報》有這麼一則報導，描述一道外出寫生的情景：

這是四十年前，李、葉兩老，帶了豐原地區幾名學生到苗栗縣卓蘭寫生所留下來的珍貴鏡頭，據說當年卓蘭楓葉遍野，是畫家的最愛。如今，這幾位學生在繪畫領域已各有成就，數年前還發起籌組葫蘆墩美術研究會，首位會長公推葉火城擔任。圖中還包括：張炳南，現任會長陳石連，以及曾維智，以及後排左起的世界級版畫家廖修平、吳棟材、林天從、詹益秀等人。

1992年，李石樵老師（右）與謝里法（左）在廖修平紐澤西州寓所，聊起畫壇往事。

吳棟材偶而也帶修平到「三郎仙」楊三郎那邊拜訪、坐一下，觀摩其他前輩畫家不同的技法，如：使用畫刀。吳棟材老師認為廖修平需要藝術境界更高深的老師來「牽教」，因此又介紹他到李石樵那邊學畫。其實自己不是不能指導他，而是基於愛才惜才，希望修平的藝

術創作能繼續提升。於是，李石樵的畫室就成為廖修平課餘、假日經常出沒的地方。

　　李石樵出生於臺北。1923年進入臺北師範學校，正好受教於隔年來臺的石川欽一郎。學生時期便以水彩畫〈臺北橋〉獲選1927年第一屆臺展，風格顯見受石川透明水彩影響，同時表現出殖民統治下現代化的臺灣地景，而畫面中鐵橋的透視構成也顯示現代繪畫教育的觀察、寫生也逐漸成為創作的主要訓練路徑。畢業那一年他又以〈後街〉入選第二回臺展。在石川的鼓勵與協助下，這一年隨即赴日準備投考東京美術學校。當時陳澄波正好從該校畢業，而陳植棋還有一年就畢業，兩人協助他進入了繪畫研究所準備考試，可惜落敗。1930年東山再起，進入川端畫學校、本鄉洋畫研究所等磨練畫藝，又不幸再次落第。第三年，皇天不負苦心人，李石樵終於如願考取東京美術學校五年制西洋畫科。他說這是破釜沉舟式的因禍得福：「我在這兩年多的時光裡，真是拋棄一切，不顧一切，只一味學素描過來，這一點可算是最大的收穫。」雖造化弄人，其實，李石樵的創作實力早已持續展現在臺展中：第三屆〈樹蔭下〉臺展入選，第四屆〈編織少女〉甚至獲得《臺灣日日新報》提供的「臺日賞」獎項。就讀東美期間，更以〈林本源庭園〉攻頂第十四回帝展（1933），同時又以〈室內〉獲第七回臺展特選及大阪《朝日新聞》社的「朝日賞」。隔年再接再厲，〈畫室內〉入選帝展，人像作品〈女孩〉參加第八回臺展獲特選。

[左圖]

李石樵　臺北橋　1927
水彩　32×47cm
第1屆臺展入選
（藝術家出版社提供）

[右圖]

李石樵　後街　1928
油畫　第2屆臺展入選
（藝術家出版社提供）

這一年11月，廖繼春、顏水龍、陳澄波、陳清汾、李梅樹、李石樵、楊三郎與立石鐵臣八人於臺北鐵路飯店共同成立臺灣最重要的美術團體「臺陽美術協會」（吳棟材於1949年加入第12屆臺陽美協）。李石樵隔年畢業後繼續留日創作，作品持續發光：〈閨房〉獲得西洋畫科推薦級畫家之榮譽、〈窗邊坐像〉入選新文展、〈女二人〉獲第二回府展「特選」、〈小憩〉與〈坐像〉分別獲第五、六回府展「推薦」。1943年因入選日本帝展、新文展七次之表現，他榮獲新文展無鑑查資格，為臺籍畫家第一人。其創作生涯進入了最顛峰時期。

[上圖]
李石樵（左）與當時華南銀行業務部經理王紹慶於〈三美圖〉畫作旁合影。（藝術家出版社提供）

[下圖]
庫爾貝　裸婦　1868
油彩、畫布　46×55cm
美國費城美術館典藏（藝術家出版社提供）

另外，值得一提得是李石樵的裸體油畫，曾兩次捲入藝術與色情的爭議。1936年，他以〈橫臥裸女〉及〈屏風與裸婦〉參加第二屆臺陽展，被員警取下作品禁展，只因為裸女橫躺，有色情暗示。1978年，李石樵當時已經是七十歲的高齡，他的〈三美圖〉印製在華南銀行製作為贈品的火柴盒上，被民眾檢舉妨害風化，臺灣省政府與高雄市警察局介入要求銀行解釋，引起當時藝文界熱烈討論藝術與色情的分界。其實，附上李石樵的一段話才是引起一些人側目的主要原因：「繪畫絕不允許捉摸不到的作品存在，畫維納斯就必須能抱住她！」寫實主義與現實主義的真義，和法國寫實主義大師庫爾貝（Gustave Courbet, 1819-1877）所

說：「我不畫我沒見過的事物」有異曲同工之妙，都是在強調藝術表達中的真實性、立體感與視覺掌握度。

李石樵1944年返臺專業創作，生活極為清苦。據廖修平的描述，家裡面養雞，有生雞蛋就送到市場販賣貼補家用。他設立畫室，不收學畫者的費用，但也沒有正式的教導，偶而喝酒後心情快活就提點一下，死的顏色馬上活了起來。1963年應聘臺灣省立師範大學藝術系教職，十二年後以六十六歲之齡退休，仍潛心創作，「畫」耕不輟，風格數易，且質量均佳。大方無隅，大器有時晚成，這位實力派畫家常被稱為「九段畫家」（蘇新田語），其實是有這段不為挫折所困的過往。他有時也被稱為「萬米長跑者」、「畫家中的畫家」，林保堯則稱他為臺灣美術的「澱積者」，諸項稱頌顯示他在臺灣美術史之崇高地位。

▌「綿爛」畫藝術家

由於李石樵有過三次敲東京美術學校大門的經驗（大概只有五次落榜的張義雄破這個紀錄，但後來也成為臺灣重要的油畫家），因此堅信創作沒有所謂天才，全憑努力，所謂一分耕耘一分收穫，就是我們如今耳熟能詳的歌詞「三分天註定，七分靠打拼」。廖修平表示，李石樵常常說「綿爛」畫就對了。根據教育部《臺灣閩南語常用辭典》的解釋，mî-nuā 是專注、認真、堅持到最後一刻的態度；不是「糜爛」，那是完全相反的意思：藝術創作要「綿爛」、不能「糜爛」。這樣的提點成為往後廖修平創作的最重要座右銘之一：打拼、打拼再打拼，奮鬥、奮鬥再奮鬥。李石樵常常用風趣的比喻鼓勵學生，例如：創作過程好比跑操場，繞了幾圈後誰前誰後已無分軒輊，重要的是不停歇，堅持下去。總而言之，廖修平一直秉持著「從事藝術創作，沒有什麼捷徑和取巧之道，只能持續不斷地做，這是我一貫的作法與態度。」乃承繼恩師李石樵的志業與創作態度。感念他的教誨，廖修平曾經在恩師李石樵過世兩週後於《聯合報》（1995.7.7）

寫下對老師的追懷與感念，文筆真摯，讀來讓人動容：

　　李老師給我的第一個印象是寬額窄頰，不苟言笑，不過，卻頗具藝術家特有的氣質，讓人樂於親近。開放畫室免費指導，當時李老師的房子是一幢日據時代遺留下來廢棄的日本宗教神壇，前半段當作畫室，後半段當作住家，雖然因年代久遠，陳舊不堪，但在那個年代裡，除了淡水水門旁的張義雄畫室外，李石樵的畫室竟是臺北唯一設置有石膏像供學生作畫的畫室。……在當年，李石樵老師的畫室則是完全不收費，全日開放提供學生可以隨時畫石膏像的場地而已。當老師忙到告一段落，主動的到我們的作品旁指導一番。

　　雖然李石樵老師擁有東京美術學校（現在的東京藝大）的高學歷，也是臺灣人中多次入選日本帝展，且榮獲免審查資格的優秀畫家，但他還是謀生不易，這些為生計窘迫的情況，讓當時不到廿歲的我留下深刻的印象。……大三那年，有一次我跟著李老師到大湖、卓蘭一帶寫生，……葉火城、張炳南、林天從也在當地與我們會合，而這些老師級的畫家，平常話都不多，但在那次的寫生中，大家興致極高，一邊畫畫、一邊聊天，很多以前沒聽過的人情、世故就聊了開來。李老師常說的一句話是「憨沒有關係，默默認真下去就會出頭。」他常舉自己為例，當年也是考了三年才考上東京美術學校的。也因為這個信念，他下了很多的苦功，而打下了他深厚紮實的底子。另外老師也常舉兩個譬喻，一個是：人生就像在操場跑馬拉松，一兩圈之後，誰先誰後就看不出來了，但唯有跑完全程的，才是真正的勝利者。另一個是龜兔賽跑的故事，他常對我說畫畫是無法取巧、急不得的：只有腳踏實地，不間斷的一筆一筆畫下去，才有出頭的日子。這兩個譬喻是老師嚴謹個性的最佳寫照，執著創作的典範。在絕大多數前輩畫家的創作題材，大都侷限在風景和靜物，但李老師除此之外，對人體畫亦下了極深的功夫，畫有許多的人體畫，他對人體的觀察入微，所畫的裸女圖中，架構精確，肌理、膚色的處理都極為細膩，尤其每幅人體中都可以讓觀者從中感受到肌膚的彈性以及所散發出來的體溫，真是一絕。當

李石樵　同時窗　1966
油彩、畫布　100×80cm

然，老師的肖像畫在當時可說是第一把交椅了。

　　廖修平也曾見證李石樵熱心協助省展送件的年輕學子，當場指導、當場修改的情形。

　　2016年文化總會舉辦的李石樵展覽中，廖修平補充他對老師李石樵在創作風格與理念上的觀察，這也反映出學生對老師創作上的領會：

　　李老師非常講究空間，……石膏像是立體的，後面要有影子，才會顯示立體出來，而石膏像是白的，但是在白色中還是有深淺變化和亮面暗面的區別，所以要後面灰，前面就會變白了。這是他一直強調的空間感，而

老師不只強調空間感，還強調輪廓和構圖。……要給它做立體，當然要畫影子，用後面的黑來顯出石膏的白，是這個道理。……另外在畫油畫時，老師特別講究色價、明暗、彩度等要素，如何把物質感呈現出來，畫面的空間感和東西的質感都是很重要的重點。……他常常舉例說，他自己一張小畫，空間看起來很大，別人一張小畫就沒有空間。一樣畫十號的畫，空間比例大不相同，他會考慮畫的深度、空間，一般畫家常常忽略掉這部分，李老師則是非常理智在想。

另外，絕大多數前輩畫家的創作題材多侷限在靜物和風景，但李老師除此之外，對人像人體畫下了極深的功夫。他對人體觀察細膩入微，架構精確，肌理膚色的處理都極為細膩，他看別人的人體畫，就會提醒我們：「這樣都只是畫外表而已，裡面根本都沒有支架，裡面的層次都沒有出來，沒有骨架。」另外還有很重要的一點，他常講色價，雖然畫淡淡的，但是整體上顏色還是有很豐富的色價在裡面，不是像人家塗了厚厚的顏料，他認為這部分很重要。……老師認為每樣東西都有它的空間，如何讓空間表現出來非常重要，就像平常畫人像，正面大家都會畫，但是離後面多遠的空間，李老師會追求，所以他的每一張人物畫都有這個現象。另外，老師畫的人體，感覺都很「溫」，可以感受到散發出體溫，這在別人是沒有的。

廖修平對李石樵的創作理念的深刻理解，連謝里法都讚譽有加：

大學時代在素描課堂聽廖修平向同學講解空間處理的方法，雖然知道這一套是從李石樵畫室裡得來的，初學繪畫的我們聽來仍然珍貴，日後回

廖修平　壺　1959年
獲第14屆全省美展西畫部第三獎

來臺灣定居臺中，有緣與李石樵第一代學生，八十幾歲的豐原班畫家相識，談起李石樵的理論竟然找不到一人能說得比大學時代的廖修平更具體透澈，這一點足以看出他日後所以在藝術上有長足進步是有他過人的地方。

第一章提到廖修平和吳棟材在省展一起出現的情形，那麼，這三代的師生如何在省展「邂逅」呢？右表（表一）可以清楚看出來：

全省美展	李石樵	吳棟材	廖修平
第1屆（1946）	審查委員，〈聽音〉、〈市場口〉、〈唱歌〉	入選，〈廢屋〉	
第2屆（1947）	審查委員，〈靜物〉、〈建設〉、〈花籠〉	第2屆特選文協獎〈林先生〉、入選〈靜物〉	
第3屆（1948）	審查委員，〈觀音山〉、〈坐像〉、〈花〉	第三席學產會獎〈機上〉、無鑑查〈機上靜物〉、入選〈窗邊〉	
第4屆（1949）	審查委員，〈淡江夕照〉、〈淡江朝陽〉、〈田家樂〉	第一名〈靜物〉、無鑑查〈汲古小姐〉及〈靜物〉	
第5屆（1950）	審查委員，〈夕陽池影〉、〈百合花〉、〈河口〉	免鑑查，〈織毛衣〉、〈靜物〉	
第6屆（1951）	審查委員，〈淡江鳥瞰〉、〈黃衣小姐〉、〈山百合花〉	免審查，〈少憩〉、〈靜物〉	
第7屆（1952）	審查委員，〈花〉、〈小孩1〉、〈小孩2〉	免審查，〈靜物〉	
第8屆（1953）	審查委員，〈秋晴〉、〈肖像〉、〈夕陽〉	免審查，〈風景〉	入選，〈前庭〉（高三）
第9屆（1954）	審查委員，〈夕〉、〈朝〉、〈晝〉	免審查，〈風景〉、〈肖像〉	
第10屆（1955）	審查委員，〈靜物〉、〈室內〉、〈肖像〉	免審查，〈門〉、〈百合〉、〈紅桌的靜物〉	
第11屆（1956）	審查委員，〈靜物〉、〈室內靜物〉	免審查，〈靜物〉、〈少女〉	入選，〈畫室〉（師大）
第12屆（1957）	審查委員，〈畫室（人物）〉、〈畫室（靜物）〉	免審查，〈淡水風景〉、〈靜物〉	入選，〈刻圖章〉（師大）
第13屆（1958）	審查委員，〈窗〉、〈畫室〉	免審查，〈靜物〉、〈淡水風景〉	入選，〈谷關風景〉（師大）
第14屆（1959）	審查委員，〈畫室靜物〉	審查委員，〈靜物〉	第三獎，〈壺〉（師大）
第15屆（1960）	審查委員，〈女〉	審查委員，〈荒涼〉	
第16屆（1962）	審查委員，〈畫室〉	審查委員，〈河邊〉	
第17屆（1963）	審查委員，〈窗〉	審查委員，〈野柳風景〉	
第18屆（1963-1964）	審查委員，〈靜物〉	審查委員，〈廟〉	
第19屆（1964-1965）	審查委員，〈生命的讚美〉	審查委員，〈海邊〉	
第20屆（1965-1966）	審查委員，〈鐘聲〉	審查委員，〈海邊〉	第三獎，〈落日餘暉〉（木版畫，巴黎時期）
第21屆（1966-1967）	審查委員，〈同時窗〉	審查委員，〈小巷〉	第一獎，〈巴黎街景〉（巴黎時期）
第22屆（1967-1968）	審查委員，〈漁船〉	審查委員，〈龜山之晨〉	
第23屆（1968-1969）	審查委員，〈形上的室內〉	審查委員，〈早晨鐘樓〉	
第24屆（1970）	審查委員，〈海邊之家〉	審查委員，〈古巷〉	
第25屆（1971）	審查委員，〈月夜〉	審查委員，〈南湖大山眺望〉	
第26屆（1972）	審查委員，〈梳妝〉	審查委員，〈海邊〉	
第27屆（1973）	審查委員，〈假面具〉	審查委員，〈有求必應〉	
第28屆（1974）	顧問		
第29屆（1975）	評議委員（無作品名稱）		
第30屆（1976）	評議委員（無作品名稱）		
第31屆（1977）	評議委員（無作品名稱）	邀請作家（無作品名稱）	
第32屆（1978）	評議委員（無作品名稱）	邀請作家（無作品名稱）	

[上圖]
李石樵　建設　1947
油彩、畫布　261×162cm

[下圖]
李石樵　大將軍　1964
油彩、木板　65×53cm

[右頁圖]
廖修平　期望　1959
油彩　尺寸未詳

　　第三十三屆起李石樵擔任評議委員至第四十四屆（1989，第42屆缺席），和吳棟材一樣，是省展的「常客」。由上表比較得知，李石樵和吳棟材有很長的「省展緣」。廖修平參加省展七次，一次比一次提升，而三位師徒一起出現也就這七次（第8、11、12、13、14、20、21屆）。〈壺〉（P.40）這一件作品用色老練、筆觸沉穩厚重，肌理堆疊明顯，掌握了材質的表現與題材的氛圍，鄉土之情與時間的凝鍊表露無遺。值得注意的是，已經是日本深造時期所創作的版畫〈落日餘暉〉是一件抽象符號表現之作，以類似抽象表現主義的線條畫出落日的圓圈和橫亙著的水平線，和先前作品截然不同，或著說是受到當時世界抽象風潮的影響。就這一點研判，他的抽象或幾何風格養成，可能從1965年開始已有嘗試，也由此可知，年輕的廖修平是勇於嘗試的。

　　雖廖修平極為敬重李石樵，在創作上卻「學」之而不「像」之，是活學不是死跟。廖修平知道老師擅長寫實的立體描繪，因此不斷嘗試用逆光及各種李老師比較少用的技法表達，這樣的嘗試精神一直延續到他巴黎時期對創作題材的抉擇與創作生涯的反思。西哲亞里斯多德說：「吾愛吾師，吾更愛真理！」，對廖修平而言，則是「吾愛吾師，吾更愛藝術！」。其實，李石樵也有顆叛逆的心，端看他1948年的巨作〈建設〉、1958年發展現代立體繪畫手法、1964年祕密創作〈大將軍〉及〈避難〉諷刺時政就可知道其創作是有意地在反映社會與藝術的真實性——另一種歷史真實的感受。想必廖修平的勇於創造，做為老師的也會點頭並會心一笑吧？

　　藝術的真諦之一在於創新、改變；藝術的真諦之二在於擁抱自由的心靈並勇於表達，真正的藝術家無畏強權與壓迫。真正的藝術家永遠服膺這些信念。另一方面，李、廖師徒二人雖貴為臺灣藝術大師，但仍反覆強調其成就其實是百分之九十九的努力而來，一如發明大王愛迪生所言，天才是沒有僥倖。

43

大學時期的創作風格

　　1955-1959年大學時期廖修平的創作風格，自然傳承了師大的傳統。陳慧坤是一年級的素描老師，屬於比較嚴謹的日本系統，又加上他跟從李石樵學畫，還有個性上較為「頂真」，創作方式是一絲不苟地「磨」出每一寸畫面的紮實厚度，「綿爛」的功夫果然展現無遺。其中〈刻圖章〉是入選第十二屆省展的作品，色調層次豐富，空間結構之掌握細膩而層次分明，筆觸與肌理承襲日式印象派的厚實手法，溫潤而具有統一的調性。刻章人物、景的對比安排，顯然是實踐了李石樵寫實的理念。雖然是大三學

廖修平　刻圖章　1957
油彩、畫布　72.5×91cm

生，已經是相當成熟的作品。兩張水彩畫〈新公園〉、〈淡江夕照〉採不透明手法，排置穩當，氣勢初現。可以觀察的是，往後廖修平所強調的高低水準線以挪出偌大空間來創造視覺的強烈違和感，和運用飽和色彩形成對比反差，在這裡也可以見出一些端倪。〈憶〉（P.46）、〈三張椅子〉（P.47下圖）造

廖修平
新公園（228紀念公園）
1958　水彩　32×42cm

廖修平　淡江夕照　1958
水彩　40×48cm

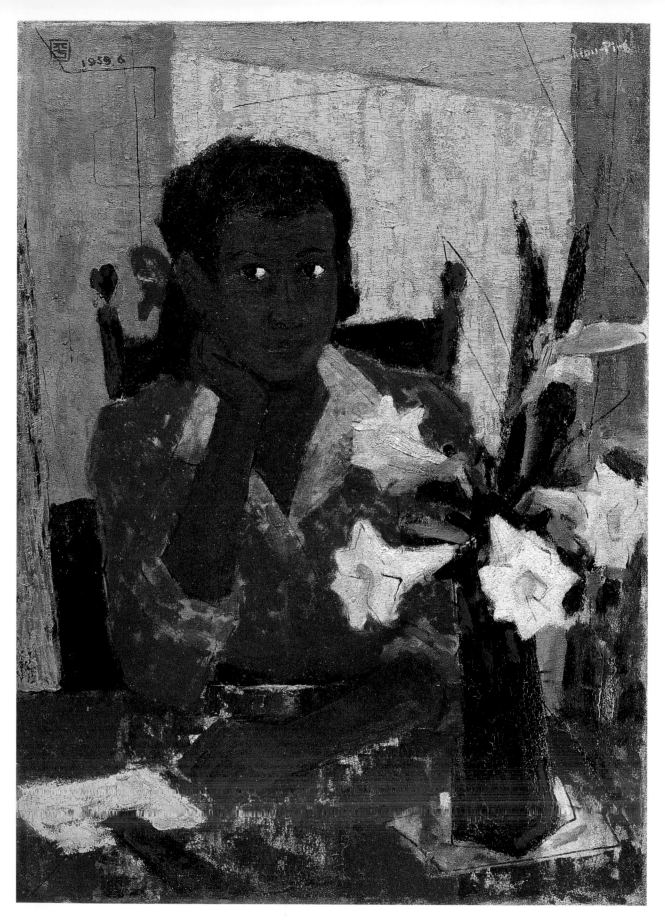

46

形邊線硬實，色彩與筆觸更為渾厚凝練，黃色所扮演的襯托與提振角色相當有視覺效果。造形的塊面安排取代了空間的深度，頗有結合立體派、後印象派和野獸派的表現意圖，脫離了印象派式掌握光影瞬息的描繪。這些都是不同老師提示後的調整，例如廖繼春也曾告

廖修平　憶　1959
油彩、畫布　91×65cm
國立臺灣師範大學典藏

1973年，應袁樞真系主任邀請歸國服務，廖修平（右）在師大美術系辦公室與廖繼春老師合影。

訴他用色面來表現。總體而言，刻劃紮實、層次豐富、調子凝練沉靜、空間與結構細膩、色彩運用匠心獨具，可說是相當程度地把握了李石樵、陳慧坤、廖繼春諸位師大老師的日式印象派傳統，同時也逐漸地展顯出自己的創作手法與意圖。

　　接下來的國際行航，廖修平正蓄勢待發，享受破浪乘風的挑戰與樂趣。

廖修平　三張椅子
1959　油彩、畫布
88×143cm

三・化蛹東京、蛻變巴黎

真正的藝術家追求的是心靈中的那片藝術樂土是否能讓他安身立命，再多的獎項、掌聲都無助於這種迫切的內在追尋。「這是我要的藝術嗎？」這樣的提問聲音越來越大，愈來愈迫切。強烈到讓他感到徬徨、痛苦，無法入眠。每當夜闌人靜之刻，面對空白的畫布，廖修平不禁問自己：「我若繼續畫和他們歐洲人一樣的畫，意義在哪裡呢？」這種文化差異的感知，答案最後在十七號版畫工作室終於找到了，透過全新的創作方式，廖修平為心靈打造了一條文化歸鄉的路！

[左圖]
1966年夏天，廖修平到西班牙旅行寫生。

[右頁圖]
廖修平　祈壽　1966　油彩、畫布
130×89cm

榻榻米畫室

　　和當時大多數的臺灣青年一樣，廖修平畢業後當兵兩年，退伍之後成家。在外島服兵役期間雖然辛苦，仍然偶有參與藝術活動。他以〈幻想〉和〈期望〉（P.43）二作參加「當代中國西畫展覽」，被評論為：「前者有地獄的罪惡感，後者一人手按胸部又似悔過，宗教氣息很濃厚。」也曾以〈落日〉（P.33）（即〈夕照〉）獲歷史悠久的日本大潮展（日本全國教員美展）第二十六屆特選獎。該展於1936年創立，正好是廖修平出生那一年，臺灣畫家楊啟東曾獲得第十七屆特選。

　　時序在1962年，時局是頗為緊張的：兩岸持續對峙、美援臺灣、政治壓制與反抗勢力崛起；文化上正是現代主義抬頭之際，正統國畫論爭方興未艾、現代藝術論戰開啟。當時東京藝術大學是不收外國學生的，他乃攜新婚妻子吳淑真赴日報考東京教育大學專攻繪畫教育（兩年後48級同學王秀雄就讀該校教育學研究科），該校前身為東京師範學校，於1872年創辦，後為東京高等師範學校、東京文理科大學，戰後實行新學制而改名為東京教育大學，於1973年改制筑波大學設第一學群並正式開學，1975年設第二學群及藝術專門學群，1977年設第三學群。廖修平的作品受到松木重雄（1919-2010）的賞識，因此順利入學。松木重雄也是在東京文理科大學畢業，後留校任教，曾擔任教育學部教師、東京高等師範學校副教授、東京教育大學教授、筑波大學教授、藝術學群長（院長）等職，1981年退休後成為筑波大學名譽教授。1957年以〈西西里島小鎮〉獲日展特選、1968年〈安地斯古城〉獲日展菊花賞、1994年擔任日展評議

員。2010年6月以九十二歲之齡辭世，該校10月為他舉行遺作展。他曾任美術團體示現會會長（2004-2008），該會於1948年成立；1964年，廖修平也曾在第十七回展覽會獲得獎勵賞而被推薦為會友。松木重雄擅長風景畫，特別是城堡或建築主題的強烈對比光影描繪，筆觸厚實，色彩單純鮮麗，氣氛清朗具異國情調之詩意。這樣看來，松木老師欣賞廖修平是其來有自的，因為師大畢業的廖修平作品也是走比較凝重的浪漫刻畫，但比較具鄉土氣息。

　　愛護學生是一回事，嚴厲教導是老師的職責，松木重雄曾批評他畫一大堆日本鄉間風景畫準備贈送臺灣親朋好友的速寫，認為對風景創作態度上不夠嚴謹，應該要仔細構思景物，嚴肅對待藝術作為一項神聖的工作。

不過，往後成名的廖修平作品送人或交換或拍賣，大都是為了推動藝術活動或協助學生，這又另當別論了。

留學的日子肯定充滿了挑戰，那麼，他自己如何看待當時的情況呢？廖修平回憶起這一段甘苦，特別是創作空間的不足問題，但志氣不減：

早期留學生的生活十分清苦，在東京寸土寸金的條件下，雖然我只能利用才三個榻榻米大的置物倉庫作畫，但是心裡卻一點也不氣餒，只牢記著師大李石樵老師說過的一句話。……今天，常常有年輕留日的學生向我抱怨：「東京住所太小，無法畫大畫。」我就會把自己當年在三個榻榻米畫室，完成一百號油畫的事實，說給他們聽。室陋屋窄，並沒有難倒我，在斗室畫一百號大畫，雖無法充分掌握住透視；但是，我常常勤快地把畫從屋內搬到屋外，就在大街上比對起來。為了請藝校教授指正，經常清晨

廖修平
臺灣小鎮（淡水） 1962
油彩、畫布 97×130cm
私人收藏 入選第5屆日展

四點半鐘，就揹著一百號油畫，衝上東京地鐵火車，等到夜半地鐵人群較少時，再揹回畫室，當時月臺的查票員，也都習慣了我們這群窮哈哈的藝術學生技倆。

不過，一分耕耘一分收穫，努力總有苦盡甘來的時刻，1962年以〈臺灣小鎮（淡水）〉入選日展，「中央社東京26日專電」以〈廖修平的畫參加日本全國畫展〉報導了這項令人興奮的消息：「現為日本教育大學研究生的臺北人廖修平將送其西洋畫參加11月1日至6日在上野公園國家藝術畫廊舉行的日本全國性的畫展。《朝日新聞》今日報導說，廖修平的畫是藝展審查委員會通過的入選作品之一。廖修平在來東京教育大學進修前，畢業於臺灣省立師範大學，專攻藝術。」（1962.10.27）

隔年，他又以〈寺廟（淡水之廟）〉連莊。看來，他是越來越積極地把握留學的機會，好好地吸收與發揮。

廖修平
寺廟（淡水之廟） 1963
油彩、畫布 162×130cm
私人收藏 入選第6屆日展

▌第一次海外個展

1963年5月，國立歷史博物館為巴西第七屆雙年國際藝術展覽及法國巴黎國際青年美術展覽組成的評審委員會評選參展作品，廖修平兩項都入

廖修平　墨象連作　1962
石版　43×57cm

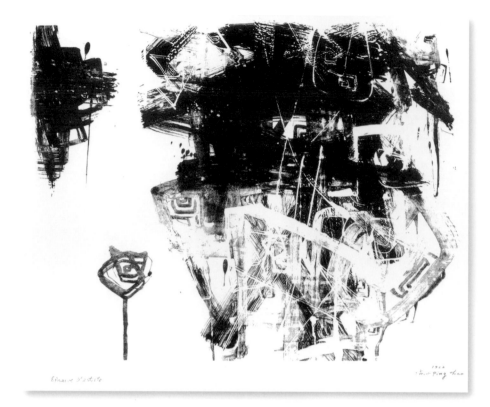

[左下圖]

廖修平　坐　1963
混合媒材　79.2×55cm

[右下圖]

廖修平　坐　1963
混合媒材　79×54.7cm

選：〈墨象連作A〉與〈作品B〉。參加兩項國際展覽的臺灣創作者都是箇中翹楚。巴西展有二十六人：如彭萬墀、馮鐘睿、胡奇中、曾培堯、江賢二、劉國松、王家誠、楊啓東、吳隆榮、張杰、蕭勤、吳昊、陳庭詩、方向、楊英風等人。巴黎展則有十一人。黃朝湖評〈墨象連作A〉「有版畫的拙趣」。廖修平曾於1963年8月發表日本展覽所見〈記東京三大美展〉，刊登於《自由青年》半月刊第344期。同時利用暑假回臺期間以十四件「墨象」石版畫參加第四屆的今日美展。華僑救國聯合總會推選他榮獲「僑聯文教基金」藝術作品獎，獎金五千元。1964年4月的第一屆全國水彩畫展，黃朝湖評論他的兩件〈裸婦〉「不及他的版畫，除了提示裸體素描在強調骨骼的圓味感，以及襯景的自由性外，並不能代表現階段他的創作方向。」

最重要的，畢業後他的首次個展於1964年4月21日至26日在東京造形畫

[左圖]
廖修平　雙人　1963
油彩、畫布　157×111cm

[右圖]
廖修平　裸體A　1965
油彩、畫布　115×88cm

【關鍵詞】

版畫

　　以轉印做為創作的藝術形式。版畫製作技術主要有四種：凸版、凹版、平版和網版，科技發展則新增各種技術，如照像、電腦等等。各種技術混合下，版畫的變化與多樣性，是所有創作中最為突出的。加上版畫的複數性與輕便性，有利於流通與推廣。廖修平說：「我一直很注意版畫，此無他，主要是看到國外所出版畫作品，表現領域既開闊，又自由，技法日新月異，由簡至繁，便於利用，足以表現發揮無窮的創作慾。」

廊舉行。當時廖修平是以中國畫學會會員的身分展出。在日本畫界，具公信力的畫會會員是專業展覽的必要條件，這也是當時展覽呈現的習慣。中國畫學會（中華民國畫學會）成立於1962年，由十五位藝壇先進發起（姚夢谷、朱德群、胡克敏、郭柏川、莊嚴、黃君璧、傅狷夫、董作賓、葉公超、虞君質、鄭曼青、劉延濤、譚旦冏、羅吉眉、藍蔭鼎）。這次展覽發生一件事，令他印象深刻。一位銀行上班女性職員想要以分期付款購買他的一張小油畫作品，原來畫還可以像商品一樣分期！當時展覽的狀況又是如何？何政廣曾有以下報導：

　　廖修平今年二十八歲，民國四十八年畢業於師大藝術系，五十一年到東京進入東京教育大學藝術專攻科，今年畢業。這次舉行的個展，等於是畢業製作展。我國駐日使館文化專員余承業介紹廖的作品時指出，他都以臺灣的「廟」作題材，在神像、香爐、古壁等充滿臺灣鄉土情調的畫面中表現了他的獨特風格。……廖修平這次展出作品不少是用藍、黑的顏色，淡淡地染上強烈的原色，使畫面更富於變化與神祕感。畫面的周圍常以耀目的紅、青為主。這次的個展是由中華民國留日同學會主辦，中華民國駐日大使館文化參事處，我國留日華僑聯合總會，我國留日東京華僑總會協辦。（《聯合報》，1964.5.26）

　　其中，一段引述評論來自廖修平的老師松木重雄：「廖修平君，是以豐銳的中國民族感覺與

色彩取勝的青年畫家。
從臺灣到東京時，還
束縛在古傳統中，兩年
後的今日，已進入新的
方向與技巧……。」慧
眼識英雄的恩師松木重
雄曾給予此展覽相當好
的評價，特別是強調他
以地方風俗為特色的表
現。而當初他提醒廖修
平畫風景畫應有的謹敬
態度、有自我特色的訓
勉，看來是起了作用。

　　除了正規訓練，留
日期間因參觀西方大師
的銅版、石版畫名作，
讓他大開眼界，也向北
岡文雄（1918-2007）、
星襄一（1913-1979）請
益，並私下摸索，暑假
留在版畫教室練習。北

廖修平
廟之守護神（一）　1964
油彩、畫布　162×112cm

岡文雄於1936年入東京國立藝術學校油畫系，三年級選修版畫，師從木刻
版畫家平塚運一（1895-1997），後受到創作版畫運動（Sōsaku-hanga）創始人
恩地孝四郎（1891-1955）之影響。星襄一，1983年第一屆國際版畫雙年展
之際，廖修平簡介他的作品及生平：「這位出生於日本北部寒荒地帶鄉下
的著名版畫家，卻是臺南師範畢業，而執教於臺南媽祖宮國小及南師附小
有十四年之久。戰後返回日本才去唸藝術大學，到了四十歲才踏上藝術家
的途徑。」星襄一自二次大戰後自習版畫，四十歲後從武藏野美術學校畢

[左頁圖]
1964年廖修平在日本東京造
形畫廊舉辦首次個展，背景為
作品廟神（二）。

57

業。1935年起參加過東京國際版畫雙年展、巴西聖保羅雙年展，1959年獲國畫會展國畫賞，擅長木版畫創作，表現星座、雪、樹等自然題材。

　　廖修平又私下到視覺設計研究所上課，向基礎設計名師高橋正人學習色彩學、構成原理和基本設計。起初的動機是希望多一把刷子，以便未來能用設計養家餬口，因為親友還是擔心他學藝術無以維生。無心插柳柳成蔭，這些訓練竟然成為後來版畫創作風格的基礎。他說：「這種純粹以抽象造形來探索繪畫節奏與空間的構成原理，……面臨突破自繪畫空間和風格時，竟然有著相輔相成的作用。」

▍日本時期的創作風格

　　留日時期的廖修平，持續精進油畫的修練，也開發以回文圖案的石版畫。主題與表現都更上層樓。以日展入選作品〈臺灣小鎮（淡水）〉（P.52）、〈寺廟（淡水之廟）〉（P.53），以及〈鹿港文物館〉、〈燒磚廠〉為例，都有如下共同的特色：臺灣傳統建築主題，構圖採取鳥瞰視角（當時一位日本評論家亦持相同看法），蜿蜒（S型）之透視法逐層而上，水平線極高因而保留了許多空間讓構成有複雜變化的機會，偏磚紅色系反映屋瓦的地方性色澤，而低沉的色調中總是安排小塊面積有著高彩度與明度的反差，筆觸厚實而肌理細

廖修平　燒磚廠　1963
油彩、畫布　53×65cm

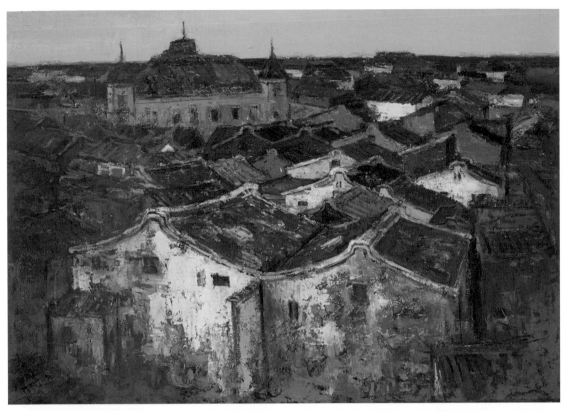

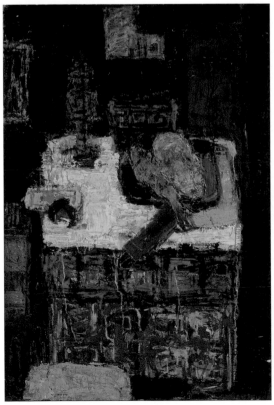

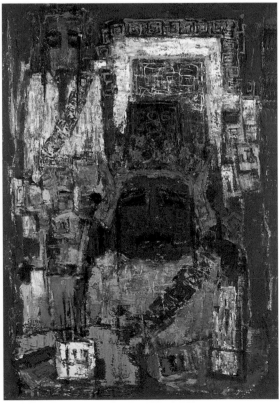

膩。整體看來，是極有戲劇性與文學性的視覺效果，反映創作者對地景的深刻觀察、敍述與描繪。個展中的「門神」系列則維持前述的風格，但對稱與大小排置的安排，是首次探索而在後來成為主力的構成。置中構成如〈祭神〉（P.59左下圖），展現強烈的民俗色彩，但又帶有平面性的現代感。這是廖修平當時附加學習構成設計的應用，也是他跨出傳統油畫走向形式之造形思考的痕跡。同時，這個嘗試也可以視為法國階段的版畫的前奏曲。

新嘗試的回文墨象石版畫（P.24），來自青銅器的靈感，帶有筆刷與中國文字的效果，尤其是滴落的墨跡，具中國水墨韻味的暗示，刮擦痕跡則豐富了肌理的層次。〈石華〉的龜殼造形，則有殷墟甲骨文的符號提醒，更見仿古氣氛。構圖安排上則沒有油畫的繁複，以對稱或大小對比襯托裝飾的氛圍，並初見紅色門的安排與暗示。總體而言，表現強度與完整度尚未見成熟之境，若和以油畫表現回文的〈作品A〉來比較，便可知版畫尚在摸索狀態，而油畫的肌理處理與構成安排則充滿信心，一如其他油畫作品中的磚牆痕跡。不過，這種回歸文化視野、反思文化差異、以符號標誌文化身分的表達，醞釀了法國時期廖氏版畫的創建。

廖修平回憶在1964年第十七回示現會展覽會獲得評審投票為第一名（示現會獎勵賞），因為他不是日本人，評審們又選了另一位日本人加

[左圖]
1964年，廖修平（左1）從日本前往歐洲前，雙親來到日本送別，於東京教育大學校園裡合影。

[右圖]
1964年，廖修平（後排右3）前往法國巴黎前，臺灣留日同學於東京教育大學送別合影。

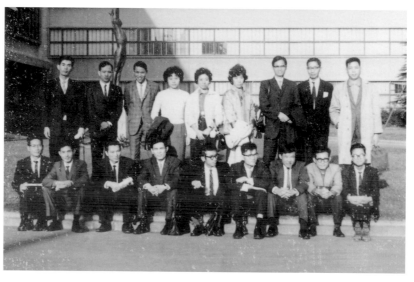

來絢子與他並列。他是過往示現會得獎者中少數的非日籍得獎者。查看當年前後屆示現會獎勵賞得獎名單，大都是兩位並列、也有一名獨列或三名共列的情況。聽聞這個消息，廖修平感到日本尚不能接納外來者，既然日本在明治維新之後接受西化，藝術家都前往歐洲，因此決定不如自己直接到巴黎，更能吸取歐洲藝術精華。

　　巴黎的召喚，廖修平以「藝術之都，我來了！」回應。廖修平的父母特地親自從臺灣到東京送行。行囊中背負的，除了是理想，還有滿滿的、沉甸甸的期待與祝福。

▌ 前進法國沙龍

1965年廖修平前往巴黎，同時進修油畫與版畫。他進入法國國立巴黎

夏士德　年代未詳　交響樂團
油彩、畫布　53 x 64 cm

[左圖]
1964年，廖修平夫婦搭乘
三十三天的船遠赴歐洲，
中途經過新加坡時留影。

[右圖]
波納爾　浴室間　1907
油彩、木板　107×72cm

美術學院羅澤・夏士德（Roger Chastel, 1897-1981）的油畫教室，以及版畫家史丹利・威廉・海特（Stanley William Hayter, 1901-1988）的十七號版畫工作室（Atelier 17）。

　　夏士德，1912年就讀於巴黎朱利安學院（Académie Julian），後進入法國美術院的歷史畫家柯蒙（Fernand Cormon, 1845-1924）工作室，後參加一次世界大戰。戰後不良於行，繼續藝術的學習。他深受畢卡索（Pable Picasso, 1881-1973）、波納爾（Pierre Bonnard, 1867-1947）及馬諦斯（Henri Matisse, 1869-1954）的影響，並與波納爾成為摯友。1938年，他是法國派到聯合國繪畫的四位法國畫家之一，其他三人為那比派（Les Nabis）的德尼（Maurice Denis, 1870-1943）、盧賽爾（Ker-Xavier Roussel, 1867-1944）及威雅爾（Édouard Vuillard, 1868-1940），都比他年長資深許多。1951年夏士德贏得聖保羅雙年展繪畫大獎，1961年得到國家藝術獎殊榮。1963-1968年，他擔任國家藝術學院工作室主任。其作品帶有強烈的幾何構成及立體派的手法。而那比派是一群就讀於巴黎朱利安學院關心當代藝術與文學的年輕藝術家於1880年末組成，被視為是後印象派的前衛、反叛性強的藝術

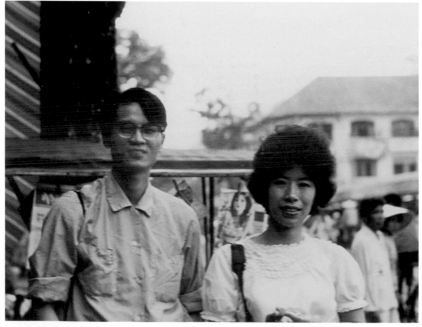

團體。除了印象派的淵源,那比派帶有象徵的風格,受日本繪畫及新藝術運動之影響,偏向平面化、非寫實、插畫之編排及裝飾的表現。在此淵源下,我們更可以了解廖修平在法國學習時期的油畫創作的可能轉向與內涵差異。夏士德鼓勵他要透過自己的文化找到創作風格。

　　廖修平的創作能量一如在日本,很快便融入這個歐洲藝術之都並逐漸發光發熱。1965年初,中華民國現代畫展在羅馬市展覽畫廊舉行,規模相當龐大,共有二百五十件作品展出,廖修平也參展其中。羅馬現代美術館館長巴馬‧波加蘭里(Palma Bucarelli)的評論頗能反映當時整體中國現代化的內涵,亦即咀嚼傳統元素中可能的現代表現,這也是後來廖修平突破的路徑:「當中國美術進入國際性現代繪畫的過程中,中國近代畫家仍保持某些傳統的特徵,不管在用色方面,不管在某些象徵性的造形上,或在書法的自由應用上,都保持中國畫優秀的傳統。……今日的畫家,一般說來都是趨向抽象,對寫實畫暫時不大有興趣。東方畫家,尤其是中國畫家,重新在傳統中提煉出精髓,產生的抽象畫,的確是非常接近我們目前的美術傾向及近代西方世界的口味的。」(《聯合報》,1965.2.13)

　　1965年4月,他參加第一屆國際和平畫展,此展是為了紀念前任教宗若望二十三世及美國故總統甘迺迪而舉行,地點是義大利東部阿特利雅底各海岸的費爾摩城市政府大廳。1965年,中央社以「巴黎春季沙龍展──廖修平獲銀牌獎」報導廖修平以兩幅〈巴黎舊牆〉(P.64下圖、P.65)榮獲巴黎法國藝術家沙龍銀牌獎,是第二位在春季沙龍畫展中獲此殊榮的華人。第一位是1951-1955年曾在師大任教後赴法的朱德群,當時剛入師大的廖修平和這位東方抽象的油畫大師擦身而過。朱德群也是在法國藝術環境刺激下蛻變的,廖修平正循此軌跡而行。謝里法觀察當時的廖修

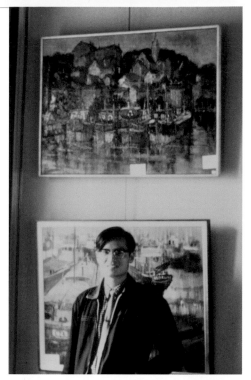

[上圖]
1965年,廖修平進入巴黎美術學院的夏士德油畫教室工作,並獲塞納河繪畫大展議長獎。

[下圖]
朱德群　無題　1988　油彩
81×65cm　私人收藏

63

廖修平　巴黎舊牆　1965　混合媒材　尺寸未詳

廖修平　巴黎舊牆　1966　混合媒材
65×50cm

1965年，兩幅油畫〈巴黎舊牆〉第一次參加法國藝術家沙龍（即春季沙龍），獲銀牌獎。
廖修平夫婦於畫作前留影。

平的油畫風格已跳脫李石樵的影響，「不再斤斤計較物體的質與量和空間處理，色彩的表現更是自在，加上流暢線條的補助」，得到獎項之肯定乃實至名歸。他的藝術家好友陳錦芳也發表一篇專題報導，對他的作品〈巴黎舊牆〉有相當傳神的評述：「構圖結實，質感濃熟，量感渾厚，節奏遞次層層上升，顏色純甜，以土黃、咖啡色為主調，斑剝的白色為韻律的這兩幅得獎作品，正是廖修平穩健畫風的延續。這兩幅畫雖然畫的是貼滿廣告，多窗，多煙囪的巴黎舊壁，然而底子裡臺灣亞熱帶的調色盤，東方鮮豔的紅磚色感依然支配著畫面，更帶著他在日本薰陶所得的『纖』與『雅』的趣味。」（《聯合報》，1965.7.6）

廖修平　巴黎舊牆　1965
混合媒材　130×90cm
高雄市立美術館典藏、1965
法國春季沙龍銀牌獎

　　還有一件作品描寫河邊船隻的油畫作品參塞納河繪畫大展獲得議長獎（p.63上圖），在巴黎受獎時，中共代表也來出席，讓廖修平不敢公開參加，以免沾上不必要的政治麻煩。

　　很顯然，廖修平對巴黎屋舍的詮釋有其日本訓練的延續，渾厚中帶有細膩的肌理處理。捷報頻傳，同年底他又以抽象版畫〈落日餘暉〉獲得全省第二十屆美術展覽會西畫類的第三名。第二十一屆則更上層樓，以他熟悉的主題〈巴黎街景〉（P.71）獲得第一名之最高榮譽。油畫作品〈門A〉（P.67）及兩幅版畫〈門〉及〈春聯〉（P.66左上圖）代表法國部門，參加

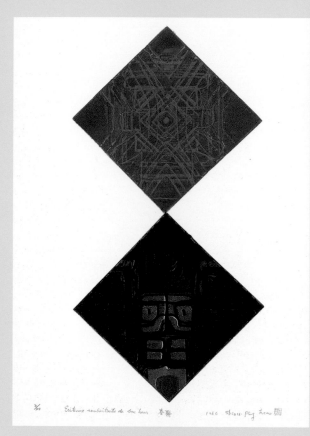

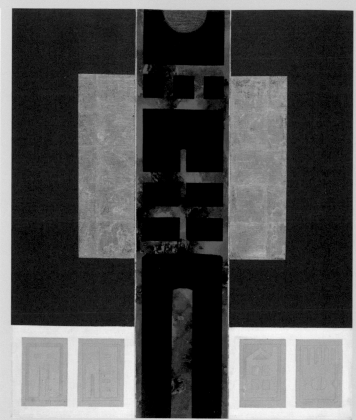

廖修平　春聯　1966　蝕刻金屬版　52×40cm
國立臺灣美術館典藏

廖修平　平安門　1971　油彩、畫布、金箔　92×77cm

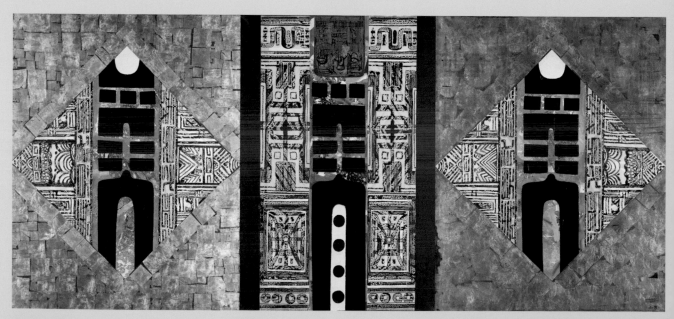

廖修平　智慧之門（1-3）　1967　油彩、畫布、拼貼　148×115cm×2、148×97cm　臺北市立美術館典藏

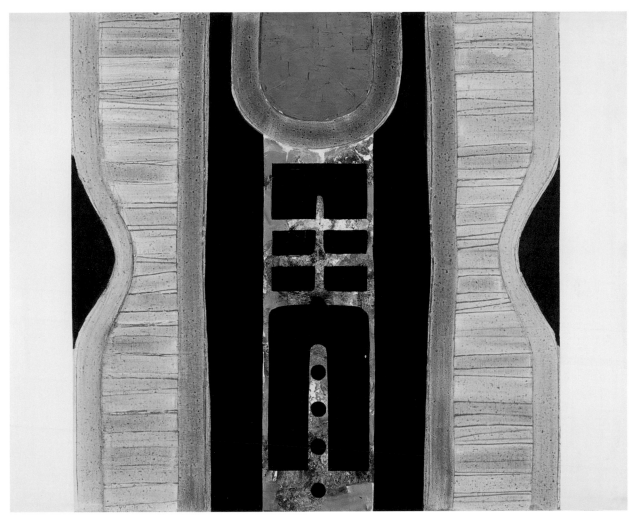

廖修平　門A　1966
油彩、金箔、畫布
149×117cm
法國國際青年雙年美展
（入選代表法國部門）

1967年巴黎國際青年雙年美展，展出於巴黎市立現代美術館。另外，維也納TAO畫廊邀請他舉行個展。以金銀箔製成的巨幅油畫〈智慧之門〉參展1967年巴黎市立現代美術館第十七屆沙龍展。1968年初，應愛爾蘭新畫廊之邀，在該畫廊與兩位英國畫家舉行三人繪畫展。值得注意的是，他在日本發展的兩種主題：「建築地景」與「門」系列，在法國其表現手法則更為成熟、深刻與流暢，視覺的效果更為內斂，美感的表現更為細膩，形式的處理更為融合，總之，更為駕輕就熟，信心完全展現。1967年作品〈春、夏、秋、冬〉（P.77下圖）以「門」系列的形式呈現，首次發表於巴黎藝術之家個展，並於1970年受邀參展大阪世界博覽會的世界美術展。

十七號版畫工作室

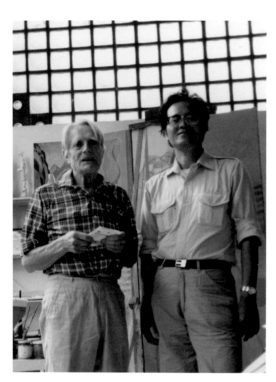

1983年,廖修平(右)走訪巴黎海特教授十七號版畫工作室,與海特教授合影。

　　海特,也是出自朱利安學院,英國籍畫家及版畫藝術家,因為對自動性技法的興趣所致,與1930年的超現實主義及1940年的抽象表現主義有關。他被認為是20世紀最重要的版畫家之一。1927年,他創立十七號版畫工作室,位於香檳街(Rue Campagne-Première)17號而得名。二次大戰爆發,該中心移至紐約,他也在新校(New School)教授版畫,並且擔任紐約現代美術館的展覽顧問。1949年,他出版《版畫新技法》(*New Ways Of Gravure*)一書;1950年,海特將十七號版畫工作室搬回巴黎。英國著名的藝術史學者赫伯特‧里德(Herbert E. Read, 1893-1968)曾評價海特的兩大影響力是:「重振藝術家工作室為藝術家們交流互動的場域,哲學扮演生活中的藝術與藝術家在社會生活中的特殊功能。」1988年海特過世之後,十七號版畫工作室的名字不再使用,助手們改為學徒學習場所與交換作品的中心,稱為「對位版畫工作室」(Atelier Contrepoint)。

　　因為廖修平的油畫老師和版畫老師都出自朱利安學院的訓練,所以有

【關鍵詞】

十七號版畫工作室(Atelier 17)

　　由海特(Stanley William Hayte)於1927年創立,因位於香檳街17號而得此名。二次大戰爆發,該中心移至紐約,1950年十七號版畫工作室移回巴黎。工作室主人海特認為版畫可以有藝術的表現,他甚至在1960年代發展了一版多彩的凹凸技法。他被認為是20世紀最重要的版畫家之一。許多出名的藝術家都曾經造訪此地,根據調查,1927-1939年巴黎時期的十七號工作室約有六十位藝術家;1944-1955年巴黎時期約有一百五十位藝術家進出;1955-1988三十幾年間更高達五百多位,華人中除了廖修平、趙無極、奚松、戴海鷹等也名列其中。

必要了解一下這所藝術學校。該院由魯道夫・朱立安（Rodolphe Julian）於1868年所設立，準備報考國家藝術學院的學生及一般民眾都可參加。特別的是，當時的國家藝術學院只收男生，此學院也招收女性學員，但分開授課。這所學校的學生也可以參加羅馬大獎賽。師資都是當時古典繪畫的一時之選，因此吸引世界各國人士前來。那比派就是來自一群朱立安學院的學生組成的繪畫團體，可見「藝」風頗為開放。

十七號版畫工作室以實驗蝕刻技法一版多色為特色。許多出名的藝術家都曾經造訪此地，如畢卡索、傑克梅第、米羅、康丁斯基、柯爾達（Alexander Calder）、夏卡爾、帕洛克、羅斯柯、智利藝術家阿圖涅（Nemestio Antúñez）、阿根廷藝術家拉山斯基（Mauricio Lasansky）、丹麥藝術家桑德柏（K.R.H. Sonderborg），以及美國女性藝術家布蘭克（Flora Blanc）等。十七號版畫工作室其實是個國際藝術家的交流平臺，在此環境下，廖修平也擴大了視野與經驗。

有一種很有趣的說法形容這個地方：「十七號版畫工作室不是一個地方，而是一個想法！」沒錯，廖修平在那裡有了新的創作想法與方向，也因為它是各國熱愛版畫人士觀摩分享的地方，參與各國版畫展的機會更多。工作室主人海特認為版畫可以有藝術的表現，他甚至在1960年代發展了一版多彩的凹凸技法（viscosity printing）。廖修平回憶，用一塊銅版反覆使用與實驗，是非常消耗體力與精神的，必須要很有耐性，但是卻也奠定

[左圖]
1965年，廖修平進入巴黎十七號版畫工作室，隨海特教授學習版畫，奠定版畫基礎。

[右圖]
廖修平1966年在巴黎的工作室一景。

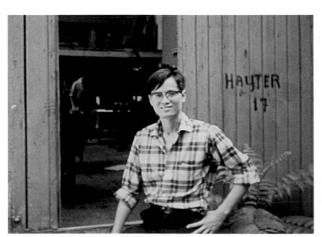

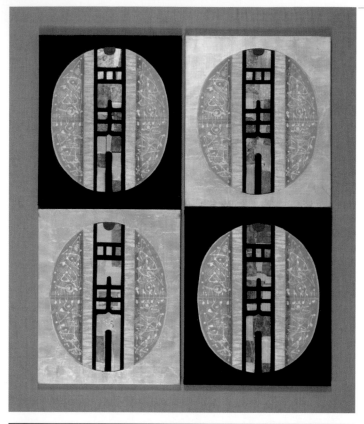

了紮實的版畫製作基礎。曾有一位前來學習的南美洲的版畫專家感到不耐，向海特抱怨這樣的訓練過於刻板，因而這位的東西就這樣被海特丟出工作室外面了。在十七號版畫工作室的日子極為辛苦，只有一臺印壓機器，為了能充分用到印壓機器等器材及工作臺，必須爭取其他人喝咖啡時間及下班後延長工作。有時因為工作太久，還被鄰居老太太向海特埋怨晚上有壓印機的聲響讓她不得安寧，他和日本友人因而被責備。

當時和廖修平一起在工作室的阿根廷人安傑利卡（Angelica）與美國人珍（Jean）都認為他是位認真的創作者：

記得廖君非常用功、友善。印象中，他就是不斷的工作再工作。……當時廖創作的題材，不外是一些關於東方的圖騰及色彩，例如：「廟」的系列、「門」的系列等等。……還記得有一次Angelica作木版畫，廖君教她如何利用水油分離法，並且擦版時可以不需要用昂貴的「馬楝」，而是用手肘慢慢摩擦木板；他這種巧思及機智，令人印象非常深刻。

廖修平以版畫參與藝術活動逐漸增多，如1966年8月的中國版畫展。法國藝術進修的行程中，更多專注於版畫的創

作並卓有小成。例如法國國立圖書館版畫部收藏他的兩件作品〈太陽〉和〈月亮〉。技法上則躍進為與國際版畫潮流接軌。在臺灣省立博物館推出的這個版畫展,特別是以一版多色金屬蝕刻版和臺灣寺廟作主題:

　　我國留法青年畫家廖修平,將於明年秋天回國服務。他為向國內藝壇說明他在國外作畫的成績,特將他出國五年來所作的版畫,精選八十餘幅寄回臺北,定20日至25日,在臺北省立博物館舉行展覽會。(《聯合報》,1966.10.18)

　　逐漸的,他常被誤會為版畫家而不是油畫家。這一點他一直不以為然,因為擅長的是多元媒材,至少是「油版雙棲」,例如1968年6月在巴黎拉茲維特畫廊的第三次個展就是油畫及版畫的展覽,同年年底在邁阿密現代藝術館的展覽內容是油畫二十餘幅、銅版畫三十幅及貼畫若干。一

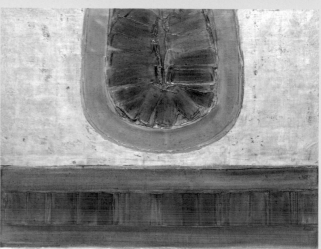

些「門」系列的油畫作品與版畫作品顯示，他同時將創作的意念施用於這兩種媒材上，並不偏廢，反而相互挹注、相互證成。

1967年，廖修平於巴黎塞納河畔青年畫廊個展，趙無極（中）、潘玉良（右）蒞臨參觀。

只是，他對版畫的專注確實已經超過油畫了，獲獎的回饋越來越多。1967年3月在香港展出之後又接著在法國巴黎青年畫廊展出版畫和貼畫（趙無極、潘玉良都曾前往參觀）。同一時間，應阿根廷版畫美術館館長畢考拉之邀在阿京造形畫廊舉行版畫個展，作品〈門〉為該國版畫美術館所購藏。同一年，他入選瑞士國際彩色版畫三年展，獲得紐約牙買加區藝術節獎。更上層樓，法國秋季沙龍協會全體會員投票通過廖修平為該會版畫部門的唯一外國青年會員。〈七爺八爺〉（P.74右圖）及〈廟神〉（P.74左圖）入選秋季沙龍展，〈秋〉參加法國五月沙龍展。接下來，他參加了英國伯明罕市美術館、加拿大蒙特婁市美術館及澳洲墨爾本克勞斯萊畫廊三地的版畫團體展覽。作品〈月亮〉為奧地利維也納的阿爾巴蒂納博物院所購藏；在布魯塞爾舉行的個展，比利時電視臺加以介紹，三幅版畫〈雙喜〉、〈星星〉和〈冬〉則被比利時皇家圖書館收藏。10月，同陳錦芳一起參加西德威斯巴登（Wiesbaden）的康拉德・利西特（Konrad Richter）畫廊的「亞洲現代版畫展」，其作品被描述為「廟壁與回字匯合之造形，取褐、紅、灰為色調，豔而沉。」他還與在十七號版畫工作室擔任助手的法國版畫家瑞挪（Jean-Claude Reynal, 1938-1988）一同應奧斯陸北方工作室（Atelier Nord，1965年設立）之邀，獲得挪威政府獎學金在挪威駐村一個月，並在挪威首都奧斯陸舉行雙人展。廖修平開發出特殊的創作風格，在海特的推薦下，英國籍藝術經紀人安東尼（Antony Dason）代理他的作品，因此一些歐洲美術館也經由這個管道收藏到廖修平的版畫，如英國倫敦維多利亞艾伯特博物館（Victoria & Albert Museum）。另外，一位建築師「金手指」先生也經海特介紹而購藏其作品。「金手指」其實是匈牙利籍的英國現代主義建築大師爾諾・哥德芬格（Ernő Goldfinger,

[左頁上圖]
廖修平　巴黎河畔　1966
油彩、畫布　89×130cm
入選法國春季沙龍

[左頁左下圖]
廖修平　巴黎街角　1966
油彩、畫布　144×112cm
國立臺灣美術館典藏

[左頁右下圖]
廖修平　門之連作　1966
油彩、畫布　115×90cm
1966法國新現實沙龍展

廖修平　廟神　1966
蝕刻金屬版　48×39cm

廖修平　七爺八爺　1966
蝕刻金屬版　48×39cm
入選巴黎大皇宮秋季沙龍展

1902-1987），1920年代在法國學習建築，受包浩斯的柯比意（Le Corbusier）的建築觀念影響甚深。1934年遷居倫敦，後以設計高樓聞名，稱之為「粗獷主義」（Brutalism）。1959年的007電影《金手指》正是他的姓氏之靈感而啟發「詹姆士・龐德」作者佛萊明（Ian Lancaster Fleming, 1908-1964）。或許可以合理推測，這位「金手指」建築師之所以青睞廖修平的版畫，和作品中帶有建築結構元素不無關係。

留法期間，由於經常和謝里法、陳錦芳在一起切磋畫藝而被稱為「巴黎三劍客」。在巴黎美術學院時期，廖修平專長油畫、版畫，謝里法當時主修雕塑，陳錦芳主修理論，三人曾一起討論過未來的規畫，打算回國之後一起創立美術學校，依專長分別授課。但人生是難以預設的，最後謝里法除畫畫外也寫起臺灣美術史文論，陳錦芳則專注於特殊的集錦式繪畫聞名國際。根據謝里法的傳記，廖修平和夫人吳淑真晚他七個月到巴黎。謝引介當時的郭為藩、陳錦芳等旅法臺人互相認識。人親土親，經常互相支持關懷是自然而然的事，過節時廖家則成為臺灣同鄉聚會的場所。1964年謝里法向瓊・德佩曲（Jean Delpech, 1916-1988）學習膠版和鋅版腐蝕，廖修平後來也和他切磋在海特大師那邊所學到的技法。謝里法一直認為這位老同學是讓人值得跟隨的楷模，除了陳錦芳之外：

他的活動力和處理事務能力，踏入畫壇之後關切後輩的用心，而為自己建立一個溫馨的創作環境，走出一條寬廣平坦的藝術人，雖然一直當作是我跟進的目標，一路走來感覺上看似已踩到他的後塵……在我心裡當年的陳錦芳和廖修平直到現在每當靜下來自我反省時依然是我的榜樣，就像拿著鏡子照自己時，他們的模樣總是搶先出現眼前。

1967年，廖修平與恩師海特（中）及負責廖修平歐洲版畫作品的經紀人Antony Dason（右）合影。

以上這些頻繁的活動紀錄，在在證明廖修平已經是個國際級的青年藝術家，無庸置疑。他的藝術家前景正待燦爛，然而，他的心裡卻悄然醞釀著極大的掙扎與抉擇……。

菱形的頓悟

真正的藝術家，真正追求的是心靈中的那片藝術樂土是否能讓他安身立命，再多的獎項、掌聲都無助於這種飢渴的內在追尋。「這是我要的藝術嗎？」的提問聲音越來越大，愈來愈迫切。強烈到令他感到徬徨、痛苦，無法入眠。每當夜闌人靜之刻，面對空白的畫布，廖修平不禁自問：「我要繼續畫和他們歐洲人一樣的畫？意義在哪裡呢？」他自忖：「作為東方人，想勉力去追求歐洲繪畫，不只是不可能，就是窮一輩子精力，恐怕也無法趕上啊！」他的油畫老師夏士德也告訴他，要追求自己文化的東西，表現自

廖修平　迎春（A）　2002-08
壓克力、畫布、金箔
92×92cm

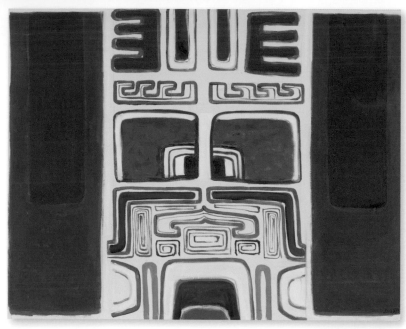

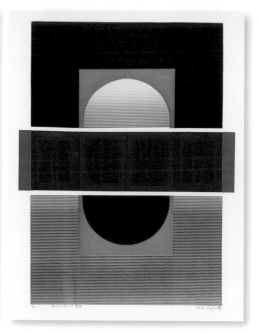

己「東方人」的個性和風格，創造自己獨有的繪畫語言。於是他開始尋找解答：

　　那陣子，白天在東方博物館仔細觀察研究中國青銅器上的斑斕色彩及浮雕紋理，還有陶瓷器的溫潤肌理都一一湧現眼前，這些符號語言，在臺北原本是那麼熟悉，就像生活中的一部分，甚至被視為古老的傳統；而身處異鄉，再回頭來看，卻讓人驚覺東西文化的迥然不同。

　　只要肯努力尋覓，就會醞釀出發的方向與目標。這種文化感知的差異與調解，終於在十七號版畫工作室找到答案了，

　　正因為這番回首，隨著魂夢之所繫，思鄉、望鄉，孩提時歡樂的景象，就歷歷在目湧現而來。龍山寺、萬華市場，熱鬧滾滾的節慶拜拜，這一切原本是生命中不可分割的，為什麼不把它表現在畫布上？正巧當時我在十七版工作室學習的一版多色凹凸技法，經酸蝕後所產生的不同深淺的凹凸濃淡色層，不正可以表達出歲月斑駁的痕跡？

　　眾里尋他千百度，驀然回首，那人卻在燈火闌珊處：別人有教堂，我們有廟宇！藝術的語彙不在遠方，而是近在腳邊的真切感受與回憶，因為那是真實的、有呼吸與溫度的。1967年他寫下生平唯一的一首詩，關於門

做為隱喻與符號的想像，以及哲學意義的建
立：

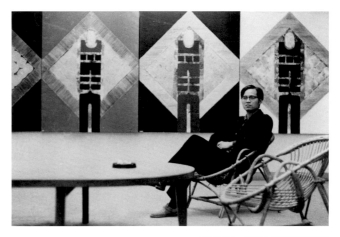

門，這熟悉而陌生的存在

如何地勾引我無限的思潮與眷懷

懵懂裡

你我通過了它來到此人間世界

發現了歡樂的瓊漿

也嚐著了悲哀的苦汁

春夏帶來了新生希望

秋冬卻是孤零寒瑟在這忽隱忽現

在這忽隱忽現，驟陰驟晴的宇宙

你我不斷地摸索探求

為的只是不醉生夢死

為的是解知生存的真義

啊！這兒　那裡到處是門

許是其中之一

能賦予我們，解此生謎之鍵（此詩寫於1967年，《聯合報》1972.2.21刊載）

上面這一段自我剖析，可以說是一位創作者的創作理論梳理，讓思惟

廖修平　春、夏、秋、冬
1967　油彩、金箔、畫布
160×130cm×4

[左圖]

廖修平　拜拜　1966
蝕刻金屬版　39×48cm
巴黎市現代美術館典藏

[右圖]

廖修平　福祿雙全　1967
蝕刻金屬版　50×58.2cm
國立臺灣美術館典藏、臺北市
立美術館典藏

與實踐合而為一的深刻進化過程，是脫胎換骨的蛻變。廖修平對龍山寺、宅第的記憶之門，一扇扇地開啟了他的文化心靈與藝術想像：「隨著年歲的增長，愈得自發體驗出生命的自身，就是一連串的門，通過一扇門，即能進入另一個嶄新的歷程，從敞開『生之門』後，不正是一幕幕的人生舞臺，在不斷開啟關闔？」於此之際，觀眾的藝術之門也被打開了，一段段驚奇之旅就此鋪陳。

　　藝術的頓悟需要付出，那就是挑戰自己，不斷追求自己心中那個烏托邦，並且再現與實踐它。這場探索，同時也讓他確認版畫的自由、開放，是他所要的創作方式。當我們了解這一段蛻變的過程之後，再來閱讀他作品中的造形演繹，就不再只是排列組合而已，如果是，也是文化的、生命的排列組合，意涵是深刻的，可以反覆咀嚼、讓人再三回味的。

　　很快地、正面的回饋來臨了。當他把我們再也熟悉不過的春聯中「春」字、「福」字的紅色菱形放置於畫面時，〈福壽〉版畫讓海特十分驚艷、激賞。那是西方繪畫中的構成中所極為少見的文化符號表達。以斜線、斜角構成的菱形，不但是突破水平垂直的「框」限、油畫尺寸的規範，作品形狀的自由組合也有了可能。同時，這一步也是打開一扇嶄新創作的窗，聯繫著藝術家、他的文化母體與當代藝術世界。〈拜拜〉一作出人意料地被巴黎市文化局長以五十法郎購藏於巴黎市立現代美術館，且因

此得以進駐國家藝術村（Cité Internationale des Arts），
生活隨之穩定。對一位初踏歐洲藝術世界的藝術青
年又是外來者而言，這真是絕人的鼓舞與肯定。

　　總之，菱形、民俗色彩與圖騰、斑駁凹凸效
果，加上中央、對稱構成反覆的韻律，以及初次出
現的紙錢，這些元素到位後，將本土主題和現代版
畫的結合，就是廖修平的藝術品牌，也正是他努力
找尋的藝術力量！相較於日本留學時期，油畫和回
文版畫的表現差距，這一段法國時期藉由創作與理
念的思辨，反而更深化兩者的密合度。個別造形更
具文化底蘊，整體的造形語彙與結構更有文化連繫。這次，除了李石樵
的「綿爛」畫之提醒，他更加入「綿爛」想，身心狀態皆脫胎換骨，使得
他的創作更上層樓，博得更多人肯定。

　　廖修平藝術的基本格局就此誕生，還有家庭新成員Aki（長子）也在
巴黎誕生，雙喜臨門。但是作品中一些組合變化還在逐漸發展、去蕪存
菁。紐約，就是這個變化的發生地。

廖修平　陰陽　1973
壓克力、木板浮雕
122×122cm

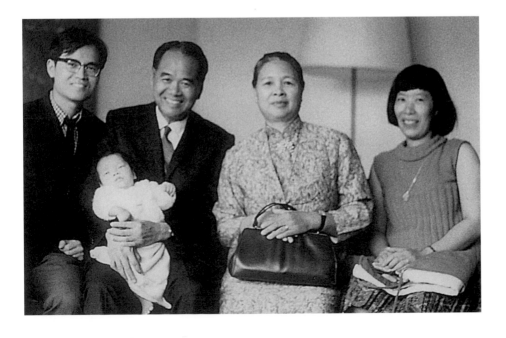

1967年，廖修平（左1）的長
子出生，雙親到巴黎抱金孫。

79

四・擴展「版」圖

從旅法藝術家變成了旅美藝術家，感受到環境差異所帶來的文化刺激是極為不同的，也因此廖修平有新的創作想法慢慢醞釀出來。整體的畫面有著更為濃郁的傳統文化內容，因此其藝術表現是豐富的、神聖的。神祕氛圍與深刻性來自於這種具張力的視覺對話：天與地、內與外、凹與凸、正與反、上與下、左與右、陰與陽……那些充滿著衝突元素的組成，卻又如此祥和沉靜。欣賞廖修平的作品，飽滿的色澤與沉澱後的造形，引領觀者的心靈進入一種冥思、膜拜的境界……。

[上圖] 1999年廖修平攝於美國紐澤西州寓所畫室。

[右頁圖] 廖修平　生活（B）　2005　絲網版　63×46cm　第5屆埃及國際版畫三年展優選

25/25 Life 生活 - B 2005 Liao 圖

普拉特版畫中心與
創意版畫工作室

【關鍵詞】

創意版畫工作室

（The Creative Printmaking
Workshop）

廖修平短暫在普拉特版畫中心之後，接著轉往羅伯特・布雷克朋在1948年所創立的「創意版畫工作室」專心創作。年輕時他在聯邦藝術社群中心的計畫下學習各種版畫技巧。這為人稱「鮑伯」的版畫家於1971年成立「版畫工坊」，提供各國版畫訓練、創作、印製與交流的社群服務，對世界各國與紐約版畫創作與版畫美學觀念之發展有相當大的貢獻。2001年該工坊雖結束運作，但敦促了伊麗莎白基金會繼續其社區版畫的理想，2005年該基金會因此成立了「羅伯特・布雷克朋版畫工坊」，延續「版畫工坊」的精神與使命。

1968年底，原本活躍於歐洲近四年的廖修平出現在邁阿密，他是應邁阿密現代藝術館館長戴維士之邀，展出油畫二十餘幅、銅版畫三十幅及貼畫等，其中兩幅被該館收藏。順此，他舉家遷往美國，是他第三個等著他跨域的藝術異域。接著，中國文化基金會主辦他在美國舊金山友風畫廊的個展。一方面他也積極參加國內藝術活動：第十屆巴西聖保羅市雙年展、祕魯第一屆國際版畫展與中華民國第一屆全國書畫展。

從旅法藝術家變成了旅美藝術家，廖修平的創作方向極為篤定成熟，沒有文化認同的苦惱，但也感受到環境差異所帶來的文化刺激是極為不同的，也因此有新的創作想法慢慢醞釀出來，他說：「紐約，迥然不同於巴黎，它是充滿動力，講求效率的工業化社會和機械文明構築出來的城市，紐約街頭的步調是緊張而急促的……在紐約，我了解自己必須拋棄這一切，機械文明帶給我藝術創作上另一種激盪和啟示，我必須盡快釐清自己的方向。」

環境改造人，人則回應環境，廖修平的創作軌跡，不再是歐系的幽微內斂，而是美式的明快開放，視覺景觀上如棋盤一般，再用這種狀態來把握著東方元素及鄉土符號，自然有著不同的呈現和詮釋。

經由海特的介紹，他進入了普拉特版畫中心，藉此取得美國居留機會；這一段滯美經歷是另一個藝術生涯的重要里程碑。當時普拉特版畫中心是個社會教育推廣中心，廖修平一星期去一次，協助器材等管理，也觀摩版畫老師的教學。和正式學院普拉特研究所（Pratt Institute）不同，那是由美國石油富商兼慈善家查爾思・普拉特（Charles Pratt, 1830-1891）創立於1887年的一所學校，位於紐約布魯克林區，以建築、室內設計、工業設計、藝術聞名於世。但是，中心的機器只有

一部，學員又多，對創作有些
干擾。當時版畫中心的主任
愛欽堡教授推薦廖修平一幅版
畫〈門〉作為當時中心的專刊
《版畫》（*Print*）之封面。

一年後以邁阿密現代美館
展覽畫冊申請藝術家之身分繼
續待在美國，並轉往羅伯特‧
布雷克朋（Robert Blackburn, 1920-
2003）於1948年創立的「創意
版畫工作室」（The Creative Printmaking Workshop）專心做版畫。布雷克朋先
生以成立「版畫工坊」（The Printmaking Workshop, PMW）聞名美國紐約。這
位人們暱稱鮑伯（Bob）的黑人是位相當受美國藝術界敬重、甚具影響力
的傳奇版畫家。年輕時他在聯邦藝術社群中心（The WPA Harlem Community
Art Center）的計畫下學習各種版畫技巧。1953年赴法學習學習版畫。「版
畫工坊」於1971年成立，提供了各國版畫訓練、創作與印製的社群服務，
對世界各國與紐約版畫創作有相當大的貢獻。這是一個國際化的工作室，
來此創作的人來自世界各地，
大家也會彼此交換作品。廖修
平當時交換的一些作品，在
師大國際版畫中心成立之時
捐贈作為教學推廣之用。2001
年因羅伯特辭世，該工坊雖結
束運作，但敦促了伊麗莎白
基金會（The Elizabeth Foundation
for the Arts, EFA）繼續其社區版
畫的理想，2005年該基金會因
此成立了「羅伯特‧布雷克

羅伯特‧布雷克朋
堆疊的造形　1958　石版畫
40.64×50.8cm

[左圖]
1968年底，廖修平夫婦初抵
美國，抱著大兒子攝於紐約上
城公園。

[右圖]
1969年，廖修平於普拉特版
畫中心任助教，印製作品〈太
陽節〉。

朋版畫工坊」（The Robert Blackburn Printmaking Workshop, RBPMW），延續「版畫工坊」的使命：社群運作、專業版畫創作、族群與性別平等精神。其作品具實驗性、繪畫性與批判性，樸素地探索形式與材質肌理的構成關係，常以不規則橢圓及長方形配入不同脈絡，讓觀者進行視覺的介入與超越。他說：「我喜歡作有形的創作，或利用生活中相關的形象去表現令我深刻感受的事物。」這讓我們不禁聯想到廖修平作品中規則的圓形與長方形的實驗，以及他未來推動版畫的理想，是否受到這位先生的啟發？至少，我們將知道，廖修平的版畫使命，將如布雷克朋先生，爾後成為臺灣、大陸等地版畫的關鍵推動者。因為同為有色民族，廖修平常為這位黑人在美國所遭受申請經費困難之待遇抱不平，因此偶而也伸援幫忙。羅伯特身為黑人，承受了更多種族與文化差異之壓力，但他是位極為包容、慷慨的藝術家，曾有人這樣描述他的理想：「在工作室中肩並肩，藝術家、黑人、白人、年輕的、年老的、美國人、外國人，都將藝術視野展限於版畫中。羅伯特・布雷克朋相信藝術家所灑下的光照亮我們所有人。」一位學者更推崇說，他體現了「多元文化」（multicultural）這個字眼，表彰他跨越族群障礙的精神，以及用版畫藝術發揮影響力的成就。1988年，他獲得紐約州長獎；1992年，獲得麥克阿瑟獎，該獎在肯定持續創性之工作且獲非凡成就者；1994年，成為國家設計學院永久會員。

對任何一位藝術家而言，技巧發展是重要的，但是創作理念更是扮演關鍵的角色，他心知肚明，在巴黎的那番自我辯證必須要在紐約再次反思一遍：「但是，該運用什麼樣的語言來表達自己與眾不同的藝術風貌？卻讓我思考了相當長的一段時間，所以這段時間的作品也就十分混亂。」蛻變之期，掙扎難免，藝術家的創作醞釀，預示著新的轉型與可能性。

▋藝術太陽的祕密

在創意版畫工作室的日子一如在十七號版畫工作室，「綿爛」工作。

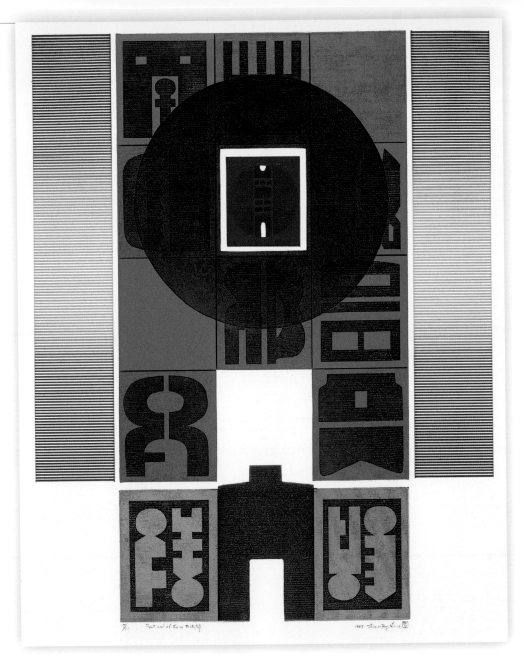

[右圖]
廖修平　太陽節
1969　蝕刻金屬版
66×52cm
臺北市立美術館典藏、國
立東京近代美術館典藏、
1970紐約第28屆奧杜邦
藝術家首獎、第7屆東京
國際版畫雙年展佳作

因為手常常被油墨染黑，洗了也沒用，一下子又要工作，所以沒有必要清潔得
太澈底。為了能掌握時間持續工作，餐點是紫菜包飯糰。又因紫菜與手都看起
來黑黑的，有時想客氣與別人分享而被婉拒。版畫中心的友人說，看廖修平
的黑手就知道有多認真工作。苦盡甘來，1970年起，「藝術的太陽、星星和月
亮」升起了：

　　我國旅美畫家廖修平，最近以其版畫作品〈太陽節〉參加紐約Audubon
Artists第28屆年展，獲得版畫部門首獎，包括獎牌及獎金。（《聯合報》，1970.3.19）

[左圖]
奧杜邦筆下描繪的鳥,同時具有科學價值及藝術的深度。

[右圖]
廖修平　相對　1972
蝕刻金屬版　51×69cm
1972年巴西聖保羅國際版畫展購藏獎

[右頁左上圖]
廖修平　靈與肉　1975
蝕刻金屬版　60×45cm

　　我國旅美畫家廖修平,最近應紐約布魯克林美術館邀請,參加6月2日到9月6日在該館舉行的第十七屆全美國版畫雙年展,他的銅版畫作品〈月亮節〉尤其引人注目。(《聯合報》,1970.6.28)

　　廖修平獲獎的奧杜邦藝術家展是美國相當有歷史的藝術家協會,成立於1942年,起先由一群紐約藝術家組成的「華盛頓高地專業藝術團體」(Professional Arts Group of Washington Heights),以藝術家兼鳥類學家約翰‧詹姆斯‧奧杜邦(John James Audubon)命名。無疑地,這個獎肯定了廖修平在紐約的創作路線。接著其他的「藝術之門」也敞開了:

　　我國旅美現代畫家廖修平的一幅彩色銅版畫〈正義之門〉,上月初為英國倫敦一家專門收藏版畫名作的維多利亞與亞爾伯博物館高價收藏。……他首次代表我國,分別在東京和京都國立近代美術館參加國際版畫雙年展,他的作品〈門和畫家〉及〈太陽節〉,在本屆來自四十一個國家一百六十八位版畫家的作品中,榮獲佳作獎。(《聯合報》,1971.1.3)

　　我國旅美畫家廖修平的版畫〈曙〉,最近在第卅屆紐澤西州畫家和雕刻家協會展中獲獎。(《聯合報》,1971.4.26)

　　其它藝術活動的訊息也不絕如縷:巴西聖保羅第十、十一屆國際雙

年藝展、祕魯利馬國際畫展、歐洲六國
巡迴展、大阪萬國博覽會美術展、紐約
布魯克林美術館邀請展、第五屆瑞士國
際版畫三年展、韓國首屆國際版畫展、
東京國立近代美術館第七屆國際版畫雙
年展、智利第四屆全美洲國際版畫雙年
展、加拿大國際版畫展（蒙特婁美術
館）、國立歷史博物館當代畫家近作展
覽。其中1971年的紐約惠特尼美術館全
美版畫大展（Oversize Prints），廖修平的
作品與傑斯帕·瓊斯（Jasper Johns）、羅
伯特·羅森柏格（Robert Rauschenberg）等

大師一起展出，畫冊中與普普藝術大師安迪·沃荷並列，是相當榮耀的經
驗。此外，作品也被英國伯明罕市立美術館、樸茨茅斯市立美術館、維多
利亞與艾伯特博物館、辛辛那提美術館、費城阿佛索帕藝廊、紐約公立圖
書館等單位收藏。

　　作於1969年的〈太陽節〉（P.85），畫面中的造形元素、色彩計畫、創
作技法、藝術表現特色等等方面，可以說是展現了廖修平數年來法、美

[右上圖]
廖修平　春　1968
蝕刻金屬版
30.5×30.5cm
臺北市立美術館典藏

[右下圖]
廖修平　夏　1968
蝕刻金屬版　30.5×30.5cm
臺北市立美術館典藏

藝旅的集成，值得加以探究，以便我們能進一步了解其創作的內在理路與意涵。首先，留法最後一年(1968年)的〈春〉(P.87右上圖)、〈夏〉(P.87右下圖)、〈秋〉、〈冬〉四幅連作中有了一些明顯的線索：總是置於畫面中央底部，有凸點的長∩造形、中間夾兩斷線（乍看之下像八卦「坤六斷☷」中的四斷）、再加上上面短∏字型三部分，像是八卦「連中虛☲」的組合。除了這個主要組合之外，短∏字上面有三個小方塊（因為兩個重疊菱形的凵頂端的包覆而讓中間小方塊和三部分群聚），最上端是凵底（內凵），整個中央支柱的主軸就是由這五個部分構成：凸點長∩、四斷、短∏、小方塊、凵底。五個構件代表什麼？首先，1966年的〈壽〉、〈香爐〉（水墨）、〈祈壽〉（油畫）(P.49)中香爐上方及〈廟神〉身上的字畫書「壽」，以及1967年的〈門〉左右兩個壽字，都符合了這些組合的條件，造形看起來頗為相似。或者，將它們看成是門的組合，也頗有解釋

廖修平　香爐　1966　墨水、拼貼　44×33cm

廖修平　廟神　1966　墨水、拼貼　44×33cm

之空間。另一張1966年的油畫〈福〉也可以看出符號的設計組構。廖修平表示，門的造形是從各種傳統符號原素萃取、轉化而來，例如神桌布紋、中國花瓶瓶腳底紋等，經歷相當長的詮釋歷程才穩定下來。中央的五構件其實是門神，有腳、身體、頭冠和光環。門神兩旁的條幅類似篆書造形，是從福祿壽文字改變方向擺置而成，周圍再配以回文。門的造形也隱喻人生的軌跡，出生死亡，進進出出。1967年那首〈門〉（P.77）的詩道盡了他這番的文化體會。

　　不過我們可試著從其他更前後期作品的比較來推測另一種可能的解讀，和作者創作描述的意圖異曲同工的圖像詮釋，一個造形演繹的觀察：

　　・凸點長∩：極似〈七爺八爺〉（P.74右圖）的人形，特

【關鍵詞】

符號

　　透過特定的造形表徵社會指涉意涵，其形成的過程有俗成、新創等方式，當代理論常以「再現」名之，有獨特的分析與理論系統，稱之為符號學。現代藝術中常重新組合現成的符號或改造之，一方面回應社會的意圖，二方面和既成語言對話、挑戰。廖修平版畫中的符號以「廟門」和「經衣」最為引人注意。他從傳統民俗中萃取元素，與現代構成融合為新的「現代東方裝飾主義」，成為國際知名的版畫藝術家。

廖修平　廟　1976　絲網版　75×51cm
國立臺灣美術館典藏、臺北市立美術館典藏

廖修平　廟神（二）　1964　油彩、畫布　163×117.3cm
國立臺灣美術館典藏

廖修平　來世　1972
絲網版畫、浮雕
49.7×46cm
國立臺灣美術館典藏、臺北市
立美術館典藏

廖修平　朝聖　1976
絲網版畫　33×49cm
國立臺灣美術館典藏、臺北市
立美術館典藏、紐約大都會博
物館典藏

廖修平　鏡之門　1968
壓克力、金箔、畫布
162×130cm
高雄市立美術館典藏

別是肩膀的弧線、拉長的身形、身體中間的裝飾這三項特徵。1976年的絲網版〈往日〉的神荼與鬱壘的瓶形身體就可印證。但是，七爺八爺成雙，神像又是擺在畫面上方，不會是下面。若參照1970年的石刻金屬版〈門和藝術家〉、1976年的兩件絲網版〈廟〉（P.89左下圖）、〈朝聖〉的人形，應是仙界身形的凡間人類。（〈朝聖〉與〈香爐〉（P.94）由紐約大都會博物館收藏）。

・四斷：1966年的〈壽〉中香爐上方字畫書「壽」的四個橫短線，或更可能是門的結構，人進入廟內空間的第一道裝飾間隔。

・短冂：順著走進廟內，映入眼簾的是供桌。1966年的蝕刻金屬版〈廟神〉（P.74左圖）下方供桌符合這個造形。內∩乃是因為織錦桌布上的囍字或福字的圓形所形成。

・三個小方塊：可能是供桌上的小香爐和供品的簡化，或獸紋眼睛上的裝飾眉。

・凵底：上方可能是奉祀的神祇及背後裝飾的簡化（中間圓形及周圍的下半部組合）或是香爐提把。1966年〈門（習作）〉的中間上半部，〈春聯〉（P.66左上圖）下面的菱形，凵底面積還可見一些線條組構；1967年的〈門〉則清楚顯示著攤平的服飾，應是神明的表示，最能說明凵底的暗示。同時，它也在同一創作時間看到簡化成色塊的作品，甚至是神聖性的金箔顏色，如1966年的油畫〈門〉（P.67）。

・圓形：有時短冂上方略去三方塊與凵底，放置圓形，代表聖光。

還應該注意的是，空間上這樣的視角是有變化的暗示：從正面的空間（人形背影）騰空為俯瞰角度，進而抽象化為圖騰的語意，一如日本留學時期的風景畫構圖，但更為澈底地平面化，他說：「為了充分地將自己

心中的意象表達出來，在構圖和表現形式上，我採用了鳥瞰式構圖取景，來破除某些空間或透視上的限制，……」。他自己剖析這個化繁為簡的「門」的造形組合：「這個時期的繪畫語言，不同於巴黎時期廟門的華麗繁複，我開始趨向一種較簡化的平面符號，藉著抽象構圖，來象徵天地、日月、陰陽，有點硬邊藝術的精華與簡潔，並且延續對稱的風格。」

　　硬邊繪畫（Hard-edge painting）一詞是1959年由《洛杉磯時報》藝術批評家朗斯納（Jules Langsner）和謝茲（Peter Selz）所共同創造，指涉色塊間的突兀轉換所形成的界限，但又形成整體的表現，和構成抽象、歐普藝術、後繪畫性抽象、色域繪畫

廖修平　東方節　1973
油彩、畫布、金箔
102×76cm

有關。但是，硬邊繪畫所標榜的形式的簡約、色彩的飽和、表面的簡練和形式
安排的無關聯，和廖修平的創作意圖是相對的，因為有特殊的文化脈絡主宰作
品中的造形與構成邏輯。也有論者說他的作品風格接近構成主義──強調透過
物件之拼合所形成的動勢，實際上，這和其作品的形構與文化意圖還是有一段
差距。席德進曾評論：

到了美國這個工業高度發達的國家，而紐約又是今天世界新藝術的交點，廖修平的作品經過這一環境的沖洗，變得更為純粹、洗鍊、堅銳，他用絕對的對稱的構圖，排列他那些由臺灣冥紙的木刻畫上的圖形……這些都成為他語言的符號，用黑、灰、土黃、朱紅、金、銀、再加上美國普普畫家用的霓虹色調，平直、端正、規整、俐落、工業化、機械化，並與世界繪畫潮流看齊。

發展這些符號之際發生了一段有趣的插曲：一位也是在布雷克朋工作室的韓國人抱怨他使用韓國國旗的圖像，讓廖修平感到非常莫名其妙。他其實是運用太極的陰陽概念逐步轉化而來，和韓國國旗一點關係都沒有，更何況太極與八卦源自中國。其實，藝術家轉化文化元素為藝術元素是很正常的，沒有人能獨擁符號的詮釋權。

另外，在造形排置上，廖修平並不依物件大小，而是依照「有意義的

[左圖]

廖修平　生活（A）　2005
絲網版　63×46cm
第5屆埃及國際版畫三年展優選

[右圖]

廖修平　靜物　1976
絲網版　77×51cm

廖修平　香爐　1976
絲網版　33×49cm
臺北市立美術館典藏、紐約大
都會博物館典藏

形式」來安頓。「有意義的形式」（the significant form）原指英國形式主義理論創建者克萊夫‧貝爾（Arthur Clive Heward Bell, 1881-1964）於1914年所界定的：「共通美學的情感建立在線條、色彩的特殊組合之關係。」但是，廖修平的「有意義的形式」與「有意義的組合」並非無意識或抽離的安排，而是奠基在廟宇文化的轉化，與文化脈絡有著密切的聯繫，而不是貝爾所謂的無歷史之超驗性（ahistorical transcendency）而只關心表面形式的關係。創作意識上，他有意挑戰現代藝術的規範，藉由傳統文化所傳承的集體記憶當作是抵抗的力量，例如引進西方構成所禁忌的對稱安排：「從父兄那而傳承了一種對秩序、精確與追求完美的個性，其實『對稱』不也多少寓含著中國人的生活哲理，⋯⋯。」

　　有了上面的分析，回到〈太陽節〉（P.85）一作就可更清楚把握其造形及背後文化隱喻的複雜性了，可謂畫中有畫、圖中有圖、圓中有圓、框中有框。畫面中上方紅色小方塊內有「中央支柱」的元素援引自〈春〉（P.87右上圖）、〈夏〉（P.87右下圖）、〈秋〉、〈冬〉等作，外包的圓形援引自〈鏡〉，也是民俗雙喜（囍）的轉用，彩虹漸層是他新開發的技術。其他黑灰圖案都未在1968年之前出現，顯然有新的啟發讓廖修平開發這些造形語彙。原來，他引進了「經衣」的圖案。經衣又叫做「巾衣」或「更衣」，是一種在於中元普渡時用來祭祀野鬼孤魂的紙錢。通常這種紙錢以黃色的長方形紙作成，通常是粗糙的，上印有衣物、鞋子、帽子、梳子、鏡子、剪刀、熨斗、扇子等各種日常生活用品或工具給「好兄弟」使用。經衣不同於「太歲」紙錢，是安太歲時所焚燒，一般祭祖拜神通常是金銀紙。任何紙錢，包括經衣，都是由印版大量印製，也屬民間版畫的一部分。廖修平是從師大學弟侯錦郎（1937-2008）那邊接觸到各種金銀紙圖案的。侯錦郎於1963年畢業於師大，也受教於李石樵、陳慧坤、廖繼春，成績優異，曾

[右頁圖]
廖修平　陰陽　1970
蝕刻金屬版　58.2×44.4cm
國立臺灣美術館典藏、1971
美國波士頓畫家展優選獎
、美國麻省DeCordova
Museum典藏

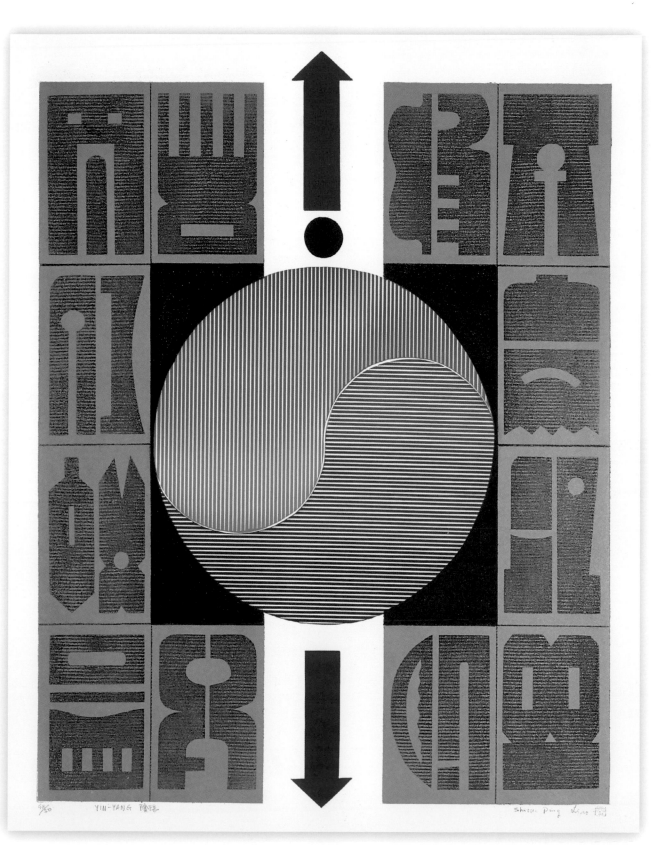

YIN-YANG 陰陽

於省展獲獎、畢業時水彩畫第一名、油畫第二名。1965年任《雄獅美術》雜誌主筆，兩年後赴巴黎攻讀漢學博士，曾任職於亞洲美術館（Musée National des Arts Asiatiques-Guimet）、巴黎第四大學，後擔任法國科學研究中心研究員。1984年因腦瘤退休後回歸創作。廖修平回憶：「適時，同是師大藝術系的學弟侯錦郎喜歡研究道教，收藏了許多臺灣民間信仰的冥紙、金紙，這些民間習俗的物品，無形中給了我創作上的靈感，我試著把冥紙上代表人間生活事物的房子、窗、剪刀、杯、盤、鞋子等一一溶進自己作品中，轉化成半抽象的幾何性的符號。」

於是，〈太陽節〉（P.85）就有了經衣的背景，在現代構成之形式之外加以突破，尤其是拼板組合成的整體畫面並非是一般長方形畫框，而是更接近供桌、神龕或攤開的傳統衣服。方塊的排列雖然配合經衣符號，其實已在先前作品中有了雛型，特別是引自廟宇的窗飾。整體的畫面有著更為濃郁的傳統文化內容，因此其藝術表現是豐富的、神聖的。神祕氛圍與深刻性來自於這種具張力的視覺對話：天與地、內與外、凹與凸、正與反、上與下、左與右、陰與陽、框架與文本、傳統與現代、本土與西方、神性與人性、裝飾與造形、內容與形式、敘事與非敘事，甚至是藝術與非藝術等的對照，或如廖仁義所認為的〈樸素的符號‧高貴的美感〉：「沉默而溫暖地關注著生活周遭的土地，從庶民日常生活中找到藝術元素，透過專業而嚴謹的藝術媒材與技法，創造出一件件充滿視覺美感與文化價值的藝術作品。他讓樸素變得高貴，讓平凡變得莊嚴。」那些充滿著二元的相對組成，卻又如此祥和沉靜，來自於他人類學式的造形探究，內涵原真的樸素，不同於一般的造形設計。欣賞他的作品，飽滿的色澤與沉澱後的造形引領觀者的心靈進入一種冥思、膜拜的境界。這種藝術形式表面上雖簡單，意義卻不膚淺。若我們跟他走過這一

[上圖]
廖修平　茶壺　1984　水彩
尺寸未詳　私人收藏

[下圖]
廖修平　日正當中　1982
絲網版、紙凹版　59×41cm
高雄市立美術館典藏

[左圖]
廖修平　歲暮憶往　1982
美柔汀、紙凹版　61×45cm
國立臺灣美術館典藏、臺北市
立美術館典藏、高雄市立美術
館典藏

[右圖]
廖修平　月影乾坤　1981
絲網版、紙凹版　59×41cm
高雄市立美術館典藏

段文化蛻變的軌跡，就能理解每一個單純的造形背後都有著文化上的認同與思辯的故事，成就絕非偶然。成就絕非偶然幸獲，而是因為他努力地跨越了文化的界域，創造了藝術的新天地。誠如日本美術評論家小川正隆（1925-2005）對這位畫家於1974年初在大阪造形畫廊分店銀座造形畫廊個展的評論：帶有風土味，以抽象的基礎表現明快的形象，作品中所顯現的神祕宗教色彩，在歐美、日本藝術界中獨樹一幟。

　　除了〈太陽節〉的新創意與經衣符號，〈陰陽〉（P.95）的箭頭，特別是〈新希望〉中凹凸版、光亮紙材與金色、純黑紅的運用，都成為未來創作的主要元素。更純粹簡潔、更具現代設計感。總之，他在普拉特與布雷克朋這兩個版畫中心是有相當收穫的，特別是技法的開發和整合。他說：

　　尤其在進入紐約普拉特版畫中心後，我更發現版畫的技藝是日新月異，這時我由一版多色兼用的銅版印法，轉入金屬或非金屬的拼版法。滾筒上彩虹般漸層的色彩及運用壓作不上墨的浮雕手法，平版及絹印這些技法難不倒我，不論在單獨或混合使用，都逐漸運用自如。

2016年，十青版畫會起始會
員鐘有輝教授（左）、筑波校
友宮山廣明（中），以及本書
作者廖新田教授訪談後合影。

[上圖]
1977年，廖修平應邀回日本
母校筑波大學（前東京教育大
學）設立版畫工作室並任教兩
年半，圖為課堂教學情景。

[下圖]
1978年，廖修平於日本筑波
大學講學，與日本學生們郊遊
時所攝，左一為宮山廣明，左
二新井知生，右二廖修平，右
三金井田英津子。

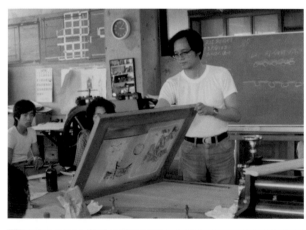

1971年，廖修平創造獨特顯眼的七彩彩虹層版畫特色，〈陰陽〉（P.95）獲波士頓版畫家展優選獎，並且隔年被在紐約更具規模且歷史悠久的美國版畫家協會（S. A. G. A）邀請擔任評審委員。一般來說擔任審查的地位崇隆，這是少有的情況，可見彩虹版畫所受到的重視。隔年，他又發展新的凹凸技法以及金銀紙，版畫的層次更為豐富與變化多端。

▌筑波與西東

1972年秋，廖修平回臺演講示範，隔年春天受邀回師大任教，下一章將一併介紹他在這段時間服務鄉里的貢獻點滴。時序先跳到1977年的筑波大學與美國西東大學教學階段，這都是他在異域開創新局的歷程。

作為一位奉獻藝術的人，廖修平回紐約的家之路途似乎仍然遙遠，師大客座結束後，他又風塵僕僕地轉往他的母校（筑波大學）設立版畫工作室。這位認真執著的老師到那裡給人的印象總是一致的。筑波大學版畫第一屆研究生宮山廣明（1979年畢）回憶道：「廖先生教學、創作都非常的認真，快速而且嚴肅。我們筑波大學部的一些學生，都一直想要跟他修習版畫，也有些用功的學生開夜車熬夜，可是幾乎沒有一位學生可以跟上他的腳步。……我可以體會廖先生對學生的那份熱忱，以及創作時的執著。」

不過，他也和學生一起包餃子、看電影，顯示他是位內心溫和、關懷學生的好老師。宮山廣明後來成為日本重要的版畫藝術家，特別擅長於金箔裱貼跟多色腐蝕版，也在日本成立了國際版畫交流協會（Printsaurus International Print Exchange

Association of Japan），曾經受邀在廖修平於2014年師大所成立的國際版畫中心講學。本書撰寫之際，宮山先生在南臺灣客座講學，在鐘有輝教授的安排下與他有短暫訪談。他說，當年的廖修平極為開放，學生有新點子都很能聽取接受，積極鼓勵學生參加國際比賽。並運用學生時期在日本所奠定的藝術人脈介紹給他的學生認識。學生時期的宮山廣明一開始不是要當版畫家，而是前衛

藝術家，但在版畫中他找到當代藝術的創作樂趣，因此才專注於版畫。宮山認為「臺灣版畫雙年展」是臺灣藝術的「奇蹟」，也是因為廖修平的熱心傳承。他自己個人非常感激，因為獲得第二屆版畫雙年展教育部長獎，而能讓沒沒無聞的他從此有機會跟日本及世界版畫藝術界交流。宮山廣明總結廖修平同時在扮演三個角色：藝術家、教師與領導者，打造一個活絡的版畫藝術平臺給未來世代的創作者。他的影響力在這樣的三方經營下發酵。他說，廖修平是日本版畫協會唯一的國際名譽會員，可見其受到尊崇的程度。對宮山廣明而言，廖老師教他「如何成為藝術家」（how to live as an artist），是他最大的感想。廖修平親眼見證法國藝術殿堂進而反思自身文化的藝術主體，為年輕學子指點出路，而不是一味地盲從學習西方。

　　即便人在日本，國內版畫活動仍然常見他的身影，引介日本版畫家成為他的任務之一，如吹田文明（1926-）、北岡文雄（1918-2007）、中林忠良（1937-）、黑崎彰（1937-）、園山晴巳（1950-）等版畫家來臺講學示範，以及學者的交流如日本筑波大學教授林良一（1918-1992）、桑原住雄（1924-2007）。此時，他的作品又因環境的變遷而與時俱進，文化根源的大哉問在美國期間已獲得解決，他開始關注日常生活的美學趣味，並且開始創作帶有版畫風格的水彩畫。1979年10月，吳三連文藝獎頒授給他時的評語是：「能在樸素、簡潔的設色與線條中呈現了東方久遠的記憶，刻鏤出濃厚的東方色彩」。〈盛夏之畫〉、〈冬之祭〉這些作品，以過去垂直水平格局再加以淨化，把色彩凝聚為一兩道直線，最後在格子上擺放日

【關鍵詞】

臺灣版畫雙年展

　中華民國國際版畫雙年展於1983年開辦，陳奇祿時任文建會主任，構思提升臺灣國際文藝水平的辦法，企圖推動臺灣成為亞洲藝術文化重鎮，在廖修平的協助聯繫下順利展開。辦理之宗旨在於促進國際文化交流，加強東西方藝術價值相互瞭解，並網羅世界各地版畫工作者之優秀作品，以提升我國版畫藝術之創作風氣與水準。臺灣版畫藝術發展蓬勃，人才輩出而獲得國際重視，臺灣版畫雙年展的帶動功不可沒。

常的物品、蔬菜、水果、茶杯等，並留下大片的空白是對中國山水畫的領悟。這些都是來自於在日本教學時期生活經驗所得到的啟發、轉化與昇華，所得到的昇華與轉化，蔬果的姿態其實象徵形形色色的人與人際關係。隱喻性更為內斂了，平淡中嚐得真滋味。

藝文記者陳長華報導他的創作新方向，作品中沒有沉重的傳統負擔，「生命不可承受之重」已遠去，取而代之的是輕鬆的微觀日常作息：

廖修平找到的「道路」是什麼呢？

5月中旬，他在美國費城華奈茨畫廊的個展，以及參加紐約的1981年國際藝術家邀請展的水彩作品，多少可以窺探他所掌握的藝術之道，那是白璧無瑕的、善良和寧靜的，細水長流的東方人氣質。廖修平在七年前開始嘗試水彩，那時候，他的版畫已經有個人的面貌和聲譽。一些反映日常生活的事物，像茶壺、果蔬等走進他的繪畫，表現簡單的心靈語言，種下了日後在水彩方面發揮的根源。

1979年夏天，他結束日本筑波大學客座教授的職務，返回紐澤西畫室，專心研究水彩畫。在題材和技法方面，他沿續了版畫的風格；在製作上，較大的不同是以噴槍代筆。他先用鉛筆打稿，再把膠紙鋪在畫面上，用刀割除上色的部分，以噴槍上色。……他的態度是冷靜的，精神是偏向於佛學禪意。他用更多的留空，強調無限延伸的冥想世界。水平垂直線條貫穿畫面，愈發增加對象的鮮明淨純感，也有一些他採用版畫所用的，在畫面打細格，再加入主題。廖修平的水彩注重左右物體的對稱，同時也為

[左圖]
廖修平　牆（三）　1988
壓克力　129×162.5cm

[右圖]
廖修平　窗（秋）　1988
壓克力、金箔
129×162.5cm

物體添加明顯的陰影。對稱的安排，反映他心中的平靜和秩序感；陰影的處理，則具有內心反省的意味。（《聯合報》，1981.5.14）

「看山是山，看水是水」的人生境界，看來是有了微妙的變化了。「淡泊以明志，寧靜以致遠」想必是他當下的心境吧？

1979年夏天，完成在筑波設立版畫工作室的任務之後，遊子累了。藝術家創作的衝動阻擋不了，即便日本京都一所藝術大學召喚邀約，他還是決心回紐約創作，並就近和親愛的家人團聚，同時在西東大學（Seton Hall University）授課，直到1992年因肺部長期吸入硝酸及溶劑導致身體惡化，醫生提出嚴重警告後才停止這份十三年的教職（西東大學位於紐澤西州的南橘鎮，為一所私立羅馬天主教大學，成立於1856年）。

異鄉遊旅數十載，1982年7月，廖修平在歷史博物館舉行大型的「廖修平編年版畫展」。荷蘭籍美術史學家，1977至1998年任職美國西東大學的藝術系主任曲培淳（Petra ten-Doesschate Chu）博士對他的創作有如下的回顧評析，總結出他兩階段創作的風格特徵，觀點相當具有代表性，尤其是最後的結論：

當我在紐約市遇見廖修平的時候，他非常專心於「門」這個主題，這個於60年代末期出現在他的作品中的主題，對廖氏來說，是生命的象徵。

[左頁上圖]
1985年，廖修平雕刻銅版時攝於於紐澤西州畫室。

[左頁中圖]
廖修平　庭園（二）　1983
絲網版、紙凹版
39.8×59.8cm
國立臺灣美術館典藏

[左頁下圖]
廖修平　石園（二）　1985
絲網版、紙凹版　33×46cm
臺北市立美術館典藏
大英帝國博物館典藏

1974年，廖修平所著《版畫藝術》一書封面，以及1975年藍蔭鼎寫給廖修平的信函。

生命在此可視為一連串的門，向新的觀點開放，直到抵達最後帶引至永恆的門。……然而，到70年代末期，我們開始發現他的作品中出現了一個新的趨向。……1977到1978年的某些作品趨向上更為突出的特徵是傳統中國水墨畫日益加深的影響。這是廖氏和許多其他中國藝術家在青年時期有意識地和下意識地加以排拒的傳統，而現在開始有了親切的響應。成熟的藝術家重新去看中國古典畫，欣賞其傑出的簡純，蓄意的均衡，寧靜的和諧，與永恆的品質。……廖氏最近的版畫，大部分都有一般日常生活中的靜物形式……而以水平和垂直線條網絡連結起來的純白背景將這一切襯托出來。……這個由1970年代初期開始的……彩虹主題可以說是廖氏的標誌……對這位藝術家來說，彩虹是光明的圖案標誌，是希望與和平的一個優美古老的象徵。

古典中國繪畫雖然對廖氏的近作有著支配性的影響，但他沒有完全拋棄他早年對中國民俗藝術的偏愛。這一點可以從他喜歡使用金和銀色具體看出。金、銀二色傳統上一直算是「神聖彩色」，而廖氏卻用來給予他所描畫的物體一種特殊重要性，強調了簡單的東西的寶貴價值，因為它們自有其本身的意義，甚而含有暗示，引導我們去了解宇宙。（《聯合報》，1982.7.1）

其實，曲培淳夫婦與廖修平一家有三十多年的交情，早在1969年便認識，對他的創作歷程有深入的詮釋，特別是從國際學術的角度評價與定位。在曲先生眼中，廖修平雖表面嚴肅，卻是位隨和敬謹的紳士，是一位「樸素的貴族」。

■ 三版獎學金、巴黎大獎、版畫大獎

廖修平尚未到大陸推廣版畫時，早已名聞遐邇了，原因是他的《版畫藝術》是在當地少數能接觸到現代版畫資訊的書籍。

1988年，他應浙江美院版畫系主任張奠宇（1955年畢業於浙江美術學

院，該院於1993年後改制中國美術學院，留校
任教，致力於版畫教育工作，2000年出版《西
方版畫史》）之邀至該校講學。張奠宇早先曾
至紐約向廖修平請益，得到許多正面回應。當
時大陸版畫還是以木刻為主流，廖修平帶入最
新技法與觀點，雖然環境與溝通都相當困難，
終能種下現代版畫的種子。杭州講學之後，
他轉往中央美院，將數本《版畫藝術》數本贈
送該系。1992年，廖修平應南京藝術學院版畫
系主任張仲則邀請開講，鐘有輝、楊成愿示
範，吸引大陸各地三十幾位藝術家慕名而來、
齊聚一堂，欲窺大師風采。在該地舉行「三
版展」（銅版、石版、絹版）之後，他個人
捐助賣畫款一萬美元並設立「廖氏版畫獎助
金」（第5-9屆），獎掖「三版展」優秀創作
者。中央美院版畫系教授廣軍說：「恰在此關
鍵時刻，廖修平先生通過開辦『現代版畫研習
班』，具體地給予指導、幫助。他滿足了我們
的渴求，告訴了我們迫切要知道的技術、技
法、材料、觀念，又全部貫穿著一個『新』
字。用『久旱逢雨』、『如獲至寶』來形容大
家的心情一點不為過。看到廖先生的作品和看
到他所介紹的當代國外作品，就強烈地感受到
藝術形式造就的美感，不必說故事，精神性卻
凸現出來，藝術的獨立得以實現。……廖先生
著眼於大局，視提升中國版畫的整體水準為己
任……由此透視到先生為人胸懷之開闊，品格
之高尚。他的這種精神，令我們欽佩，值得我

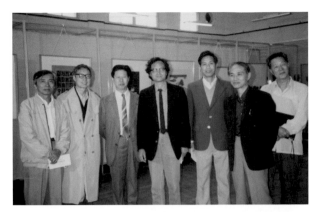

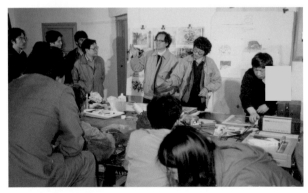

廖修平　生活（二）　1974
壓克力、金箔、木板浮雕
122×112cm

們學習。」

　　這段文字敍述真切，更讓人對廖修平的「版畫之愛」動容。廣軍認為三版學員後來成為大陸現代版畫的骨幹或推手。2013年，廖修平再回到中國美術學院，該院網頁以「臺灣著名版畫家廖修平先生在版畫系交流講學」記載著他對大陸版畫發展的貢獻：

　　5月12日至5月15日，臺灣師範大學講座教授、著名版畫家廖修平先生應邀在我院版畫系交流講學。此次在杭期間，廖修平先生……在版畫實驗室為版畫系學生介紹了臺灣現代版畫創作以及「臺灣國際版畫雙年展」的情況、講授和演示了版畫的新材料和新技法。……廖先生于學院學術報告廳為全校學生作了題為「版畫生涯」的學術講座……1988年，應時任浙江美術學院版畫系主任張奠宇教授的邀請，廖修平先生曾至我院交流講學，隨後並借南京藝術學院開設了「現代版畫研究班」，對推動大陸的「三版」──銅版畫、石版畫和絲網版畫的創作與發展做出了積極的貢獻。

　　廖修平不只是臺灣現代版畫的催生者，也是大陸現代版畫的教父，一位日本版畫家園山晴巳（1950-）曾這樣斷論著。

　　廖修平以具體行動證明了：藝術是無疆域之分的。不過，他的「版畫之愛」對臺灣這片母親土地奉獻更多。廖修平以三百五十萬售出其珍藏油畫〈廟〉（由高雄收藏家楊氏夫婦收藏），並以此為基金，於1993年與陳錦芳、謝里法創立財團法人巴黎文教基金會，而廖修平任董事長，陳錦芳、謝里法、王哲雄、廖修謙、鐘有輝、蔡義雄、曾龍雄擔任董事，主要目的是「以獎助青年留學研究藝術及藝術創作提高民生生活品質。保存藝術文化及促進國際藝術交流。」這就是「賣廟助學」的美談。巴黎三劍客並義賣作品，創立巴黎大獎，資助臺灣藝術青年走出去，一如他們當年的闖蕩。巴黎文教基金簡介摘要如下：

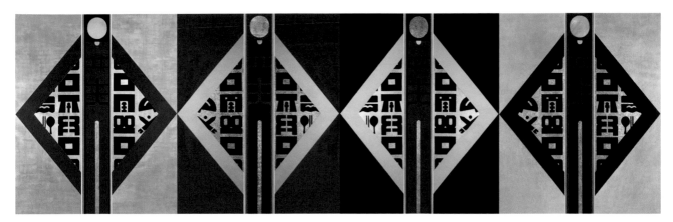

廖修平　四季之門（一～四）
2008　壓克力、金箔、畫布
162×520cm

三位60年代曾經留學巴黎，號稱來自臺灣的「三劍客」廖修平、謝里法、陳錦芳，有感於法國國立美術學院每年都會分別以繪畫、雕刻及建築等三個項目舉行競賽，獲獎學生可享有一年到羅馬的獎金，稱為「羅馬獎」（Prix de Rome）……三人便許下共同願望：將來有機會定要在故鄉臺灣設置獎學金鼓勵學子赴巴黎進修。這三位活躍於80年代國際藝壇的老朋友，重逢於90年代的臺灣，回憶起早年的奮鬥經驗，便努力去實現當年的夢想 —— 設立「巴黎大獎」(Prix de Paris)，提攜後進。

1995年，他又加碼將第二屆國家文化獎的獎金六十萬及賣畫所得（高美館收藏1967年油畫〈鏡之門〉）（P.91）及銀行的購藏，共一五〇萬捐贈中華民國版畫學會成立「版畫大獎」。當時的學會理事長龔智明接受捐贈時致辭：「廖教授的目的便是要培育下一代版畫創作人才，鼓勵提攜後進。他的立意非常崇高……我想版畫界或是藝術界，承蒙廖修平教授的關愛及其崇高的情操，用心提攜栽培，我們都非常的感激他。」吳三連獎與行政院文化獎兩項獎金均贈與臺灣師範大學作為版畫類獎學金。

以2014年在師大催生國際版畫中心為例，個人捐款與捐贈經費及長年遊歷歐美在世界各地購買或交換而得的版畫原作幾百張作為觀摩教學之用，積極推動版畫中心邀請國外的版畫專家來臺講學並舉辦國際交流展。總之，廖修平不但急公好「義」，更是一位急公好「藝」的藝術家、藝術推廣者與藝術慈善家。

1993年，紐約蘇荷巴黎三劍客，左起：陳錦芳、廖修平、謝里法，計畫於臺北成立巴黎文教基金會，協助年輕學子到歐洲留學進修。

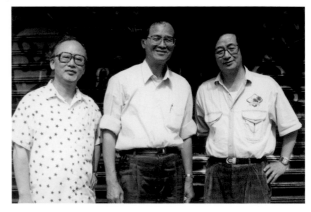

五‧「衷」其「藝」生

廖修平的創作理想與未來的規畫越來越明確及強烈，推動版畫藝術的志業於焉成熟。〈在天之涯／致國內的畫友們〉則有一種昭告天下的意味，可以說是「廖修平的臺灣版畫宣言」，為往後他的推動版畫的決心與行動鋪路。他的視野是極為廣闊的，不但針砭國內藝術生態問題，也提出精準的國際觀察，甚至對提攜後進、鼓勵藝術批評的健全發展等都一一關照，可謂一針見血。廖修平「藝」生執著，衷心不悔；「藝」路走來，始終如一。

[左圖]
1999年廖修平以鐵鎚、釘子與一塊木板簡易的工具，進行「默象」系列版畫的製作。

[右頁圖]
廖修平　木頭人＃85-4（局部）　1985
絲網版　43×63cm　國立臺灣美術館典藏

[右頁圖]
廖修平 迎春 1998 絲網版、紙凹版 60×43cm

[上圖]
廖修平（左2）於電視臺受訪時示範版畫製作，主訪人為劉墉（左）。

[下圖]
廖修平 淨蓮 1996
絲網版 41×58cm

規畫臺灣版畫藍圖

在巴黎十七號版畫工作室及紐約普拉特版畫中心，廖修平不僅精進創作，其時也學習到推動版畫的領導方式，畢竟海特與鮑伯都是傑出的藝術領袖，成功地推動了版畫藝術教育，除了本身是偉大的藝術家之外。

1972年初，歷史博物館舉行版畫藝術座談會，由四位版畫家廖修平、方向、楊英風、李錫奇四人主講，並議決由姚夢谷、方向、朱嘯秋、陳庭詩、廖修平、李錫奇、陳其茂七人籌備「中國版畫研究中心」（後來並未正式成立）。半年後廖修平在史博館舉行個展，展出七十六件。同時，應教育部文化局之邀策畫成立中華民國版畫研究發展中心之際，他在臺北春秋藝廊舉行第一次公開演講，講題「現代版畫的發展趨勢」。擁有豐富的歐美版畫創作經驗的廖修平，他的專業知識正好派上用場。其演講內容，當時報導摘錄如下：

中國首先發明印刷術，隨印刷術而來的版畫，也在中國最早出現，但因為一直未受到重視，以至外國刻製版畫的技術日新月異，中國的版畫則節節落伍，鮮有起色，成為繪畫部分較弱的一環。

根據多年來在國外的觀察，廖修平指出第二次世界大戰後，版畫在歐美各國特別蓬勃發展，原因是……一件版畫可以複印很多幅，售價自然比只能「生產」一幅的油畫和水彩畫便宜，更大眾化……近年來各國舉辦的國際性畫展中，普遍增列有版畫部門，並經常舉辦版畫雙年展或三年展。原因是各國版畫家的版畫作品運寄便利，……國外普遍設立的版畫中心和工作所，對推行版畫藝術增加了不少助力，版畫家和愛好版畫的人士，可以自由

A/P. 迎春 Welcoming Spring 1998 文一

參加，互相交換版畫製作的技術，研究改進創新，不再使各人擁有的技術分別視為「祕傳」，因而妨礙版畫藝術的發展。……廖修平並建議國內也能嘗試舉辦國際性的版畫展，以了解國際版畫藝壇的趨勢、作風和技巧，刺激本國版畫藝術的發展。（《聯合報》，1972.1.5）

以上顯示他在版畫方方面面之政策的關照，不只是創作理念的分享，高度是不同於純粹的藝術家，而是版畫推動者的角色。

廖修平1967年寫於巴黎的新詩〈門〉（參閱本書第三章〈菱形的頓悟〉（P.77））重刊於1972年2月21日的《聯合報》，並加以註釋其創作觀點的轉折，相當有參考價值：

上面這首詩〈門〉，是我在巴黎習畫所作，曾被譯成英、日文發表，我現在的畫，幾乎都以「門」為題材。這首詩可以說道出了我對「門」的感受，「門」是從我內心思想演變蛻化創造出來的。追溯其源，實與我國寺廟的「門神」有關。幼年時期的我，家住在臺北龍山寺對面，朝晚嬉戲於諸神像、香爐間，加上父母又是極虔誠的佛教徒，所以幼時環境的薰陶，是我今日繪畫的源泉。其實，當我在國內的那段時期，曾經一味的標榜西洋藝術，對於印象派、立體派、野獸派、表現派等都非常的仰慕，作品主要的素描寫生，內容全是西洋畫。1962年，我到東京教育大學留學後

廖修平　節慶之門（五聯幅）
2006　壓克力、畫布、金箔
259×681cm
國立臺灣美術館典藏

廖修平　晨光　1983　水彩
97×127cm

才恍然覺悟，我們民間所存有的一切造形是多麼的奧妙豐麗，因此一度
傾注所有，以寺廟內外諸神百物為題材，完成了一幅又一幅的半具象畫。
當我到過巴黎，又遊遍歐洲後，接觸到無數震撼心靈的歷代繪畫，更感慨
如不能樹立自己……這真是苦難時期，尤其在思想上的變化，使我恍恍惚
惚。最後幾經嘗試思考，「門」的形象，由簡單的半具象「門神」脫穎而
出，門神原是廟寺的護衛，為公正樸實的善男信女驅逐邪惡不正。其實，
人生就是進出無數大小有形、無形之門的連續，……今後，我的繪畫課題
也就在不斷地探索無數的「門」，與「門」所能給我導致的路。

　　版畫造形幾乎與油畫相同，只是多了製版的過程，我曾嘗試木版、石
版、絹布版及金屬版，但目前較喜用腐蝕成的銅版，日後我想多在絹網版
上下功夫。……而我有幸的能比別人多得機會目睹學習，體會到版畫的妙
用，又看出其輕便性、量產性，使利於廣布傳達。……因此當我在巴黎留
學的那段時期使私下許願，將來一定要回國創設版畫中心，將自己所學的
版畫技法，與同輩互相研習，傳與後起之秀，使大家能藉版畫創作的無拘

廖修平
木頭人86-18：穿景　1986
油彩、金箔　130×163cm

束無定規，直入藝術之路，進而普及至一般大眾，以期提高社會的藝術觀念與藝術水準。

　　上面一篇是廖修平的創作理想之自我剖析與未來的規畫——越來越強烈的推動版畫藝術的志業。他說過，他的「畫」就是他的「話」。下面這篇〈在天之涯——致國內的畫友們〉則有一種昭告天下的意味，可以說是「廖修平的臺灣版畫宣言」，為往後他的推動版畫的決心與行動鋪路：

　　離開臺北十年，自亞洲轉到歐洲，再移往美洲，有機會不斷學習、觀摩、吸收，稍可自慰。我的宿願，是想促成與推行國內的版畫運動。自

留學日本和法國，我一直很注意版畫，此無他，主要是看到外國的版畫作品，表現領域既開闊，又自由，技法日新月異，由簡至繁，便於利用，足以表現發揮無窮的創作慾；反觀國內之版畫藝術，並不受人重視，這不外是技法保守拘束，故步自封……多年學習所得的經驗是：要發展我國版畫，得倡導在國內籌設一版畫研究中心，開放給此道愛好者，得有實地創作的機會；同時，舉辦國際性版畫展，使一般群眾，由接觸世界各名家的原作，得到啟示，從而鼓舞版畫創造的意慾，使版畫藝術的水準普遍提高。此次歸國，雖來去匆匆，幸得機會在各地座談會中表白自己意願，又接觸到許多同好者，有積極推動版畫工作的同願，至為感動；同時目睹歷史博物館版畫研究中心成立，以及國際版畫展的籌備，更是欣慰不已。……我倒盼望有關當局應設法鼓勵真正優秀畫家和有取之年輕畫家學生出國深造，長期進修，短期旅行，相信都有益處。……應該多給機會讓國內藝術家到外國見識發表才會有自知之明，刺激進取的決心……記得也有年輕畫家問到想出國進修有何準備和注意事項，依我個人看法，有淺見五點給大家參考：（1）外語要緊……。（2）多看別人作品，不要馬上製作……。（3）生活費……之進修計畫。（4）不必急著舉行個展……。（5）要有恆心與計畫……國內雖然已有不少人從事現代美術的創作，關於國內外美術報導，如外國美術雜誌、美術畫冊之翻譯、簡介，也可說洋洋大觀；但談到真正的評論家，似乎甚少，由於評論系統未樹立……所以切望有更多人來開發評論之道，……應將國內現代美術作品及工作情形，介紹到國外雜誌上，如是一舉兩得，不僅可讓國際藝壇知道有這麼個中國評論家，且可讓外國人士認識中國現代美術運動的情形及傾向，進而達成真正的中西文化交流，我們的現代美術，方不至與國際藝壇隔離脫節。（《聯合報》，1972.5.28）

這篇「宣言」的視野是極為廣闊的，不但針砭國內藝術生態問題，也提出精準的國際觀察，甚至對提攜後進、鼓勵藝術批評的健全發展等等都一一關照，可謂一針見血，至今讀來，仍真切如昨。另外，在〈「版畫」·「版畫」〉（《中國時報》，1972.7.7）一文也指引出版畫倡導的正確方向。

　　21世紀的臺灣藝術，我們有多少改善和進步？沒錯，至今臺灣藝術仍然在世界藝壇中未被認識，甚至誤解、扭曲。2006年由知名國際藝術史學者麥可·蘇利文（Michael Sullivan）撰述出版的《現代中國藝術家傳記字典》（*Modern Chinese Artists: A Biographical Dictionary*）中對廖修平的描述，全文翻譯如下（該書頁93）：「水彩畫家與複合媒材版畫家，1959年師大學士，1962-1964年於東京學習木刻。1965-1968年於巴黎國立高等美術院學習油畫與設計。1970年定居美國。1972-1993年回師大客座，也在東京與香港演講與示範。過去十年任教師大。」蘇利文於1996年出版的《藝術與二十世紀的中華藝術家》（*Art and Artists of Twentieth-century China*）一書中介紹他：「畫家與版畫家，1959年師大畢，1962-1964年日本留學，1965-1968年在巴黎學習繪畫與版畫，為秋季沙龍會員，1970年定居美國。」

　　以廖修平的國際能見度，不應如此地靜態、簡要，甚至錯誤的描述（如東京學習木刻、巴黎學設計等），更何況國內其他藝術家？廖修平所先前倡導的國際化與國際視野，真是有先見之明啊！藝術要從在地出發，有自己的發聲與觀點。

　　1972年，對廖修平個人和臺灣版畫藝術發展是關鍵的一年。對於這一位行動派的創作者而言，展覽仍然馬不停蹄，不分年歲進展與國家地域，到處都有他的身影：臺北凌雲畫廊及臺中省立圖書館分展新作、美國紐澤西州李奧尼亞公立圖書館舉行版畫展、第九屆「國際造形藝術展」、第二屆聖保羅國際版畫展、凌雲畫廊版畫個展、中國現代畫家聯展、六十二年新年大展、亞太民族藝術品展覽、舊金山油畫及版畫個展、擔任第五十二屆全美版畫展評審委員、費城個展、舊金山艾氏基金會主辦版畫個展、中國現代藝術中南美洲巡迴展、巴西聖保羅第十二屆國際雙年展、第九屆中日現代美術交換展（東京上野美術館）、鴻霖畫廊留法人體畫習作展、紐約國際版畫家聯展、當代西畫名家聯展、大阪造形畫廊分店銀座造形畫廊、名家百人繪畫選展、美新處林肯中心現代版畫四人聯展、泛太平洋區中國現代畫聯展（美國夏威夷檀香山的阿拉莫安拿購物中心展覽廳）、烏拉圭第二屆國際雙年畫展、香港中國現代繪畫展、第四十、四十四屆

臺陽展，首屆全國版畫聯展，當代版畫家聯展、東京銀座白田畫廊版畫個展、第十五屆亞細亞現代美術展（東京都美術館）、龍門畫廊個展、在紐約組織「中國當代藝術中心」（與李茂宗、姚慶章和謝里法共同發起）、紐澤西州當代中國藝術展、當代畫家版畫賀卡原作特展、引介紐澤西藝術中心版畫會員於臺北南海路美國文化中心聯展、東方五人雕刻繪畫展、洛杉磯新諾畫廊個展……。不只是積極參與藝術展覽，他對版畫大小事的關懷，可在一件小

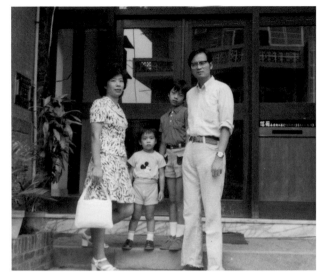

1973年，廖修平於師大教書時攝於永康街居所前。

事看出來。1972年6月，《雄獅美術》月刊16期「美術信箱」一欄有臺北讀者問到：「請問銅版畫的製作過程中，用來腐蝕銅版（或鋅版）的藥水是什麼？名稱及何處可買到，請一併賜知。」人在紐約的廖修平竟然鉅細靡遺地回函：「銅版畫裡用來腐蝕銅版（或鋅版）的藥水，叫做『硝酸水』。（最普遍用的）。硝酸通常在工業原料行裡有賣，這種硝酸是60度左右（非純硝酸），然後將此硝酸一摻水四到八之比例混合來用。譬如一杯硝酸，四到八杯水之混合成的硝酸水就可用於腐蝕銅板或鋅板。千萬不可過濃，寧可使用淡一點的硝酸水，讓金屬版腐蝕時間拉長些，如此製版效果較好。腐蝕銅版時，硝酸水中得先置一小塊銅片，使透明之硝酸水度成淡青色酸水（氧化液），使用時較為方便。」一位國際成名的藝術家如此親力親為，可見他推廣版畫藝術的熱忱。

回饋母校，大師接棒

廖修平年輕時在師大沉潛，往後的日子中也不斷回饋師大。他說：「師大培育我完成大學教育，我唯一能回報的就是藝術。」1973年，在袁樞真老師的極力邀請之下，廖修平自美返臺任教師大美術系，一方面

1975年，廖修平獲副教授證書。

1978年，暑期廖修平（後排中）前往香港做版畫講學。

1973年，多次於國際展覽會榮獲大獎的廖修平，返臺積極推廣現代版畫有成，榮獲十大傑出青年。

1974年，廖修平（右2）返臺於師大美術系任教，與同事們合影。右三袁樞真、右四王秀雄、右五陳景容。

1974年，昔日版畫界的四大天王合影於美國新聞處展覽會場。左起：吳昊、李錫奇、廖修平、陳庭詩。

協助廖繼春的畢業班（因此師大有「大廖」和「小廖」的稱呼），一方面開設現代版畫的課程及油畫、素描，於此同時巡迴各處。當時正值臺灣退出聯合國後的移民潮，他不顧眾人反對，反其道而行，毅然決然回校貢獻。在袁樞真眼中，廖修平是一位熱心教學、慷慨不藏私的好老師，她在為1982年7月「廖修平編年版畫展」的文章中寫道：

民國五十八年夏，師大藝術系黃君璧教授堅辭主任職，由我接掌系務，當時版畫一門，尚在幼苗階段，欲使其苗壯成長，必須延聘專才前來任教，廖修平就是我欲羅致的理想人選，我對他很有信心。民國六十一年夏，他接受師大美術系副教授的聘約，攜眷返臺，主持版畫課程，力求改進充實，負責熱心。他的教學方法與題材，鎔冶中西畫法於一爐。⋯⋯有些畫家授徒，其技法可能保留一手，祕不示人，他卻一反舊習，諄諄善誘，誨人不倦，竭誠指導，以愛心鼓勵學習興趣。版畫是藝術上的新發展，師大美術系國畫西畫同事包括老教授、青年講師、與校外一些名家，多參加了他利用晚間開班的版畫習作，觀摩示範。⋯⋯現在臺灣版畫的普及化，他盡了很大的心力，奠下良好的基礎；而今美術設計，尤其是利用絹印版製作的美術設計，例如海報、書本封面、甚至攝影、廟門、神像的對稱形構圖，漸層色彩、彩虹色調，這些業已風行的設計，都是他傳授現代新版畫的成果。（《聯合報》，1982.7.18）

這個新頭銜「師大美術系副教授」賦予他更多的責任，推廣教育與展覽活動同時，也在臺北新公園省立博物館講解銅版畫與絹印畫的製作過程及方法，主持中南部教師版畫研習會等等。他自己則徵集版畫作品八十幾件舉辦「紐約國際版畫家聯展」：「廖修平利用在師大美術系授課餘暇，完全義務地籌劃這項展覽。他只有一個希望，那就是希

望不久的將來，政府文化機構能出面主辦更具規模的版畫展。」（《聯合報》，1973.8.29）

廖修平的版畫推動計畫甚至開始跨出海外，如香港中文大學藝術系暑期班，足跡也踏及新加坡和馬來西亞。他甚至和李朝宗一起協助民間成立千彩絹印中心，幫助設計師、藝術家印製版畫與海報的新方式。這樣無怨無悔的付出，臺灣、美國兩地來回奔波，犧牲了家庭與孩子。換得的是當選了第十一屆十大傑出青年（國際青年商會中華民國總會主辦，1973.10），並以〈星星節〉(P.119)、〈太陽節〉(P.85)、〈中秋節〉、〈月之那邊〉、〈新希望〉五件作品榮獲六十三年度中山文藝獎。接著，中華民國版畫學會頒發給他第一屆版畫金璽獎。特別是1979年的第二屆吳三連獎，因人在筑波任教由父母代為領獎，當年支持他走上這條不確定藝術道路的雙親，終能引以為傲了。

1974年3月，正逢廖修平當選十大青年之際，「十青版畫會」成立了，起初有十名成員：鐘有輝、林雪卿、董振平、林昌德、曾曬淑、謝宏達、樂亦萍、崔玉良、黃國全、何麗容，之後會員迅速擴大。廖修平以過來人身分成為這群年輕人的指導者與照護者。除十青創始會員，歷屆參展者眾多，形成了臺灣版畫家族：王正帆、王行恭、王振泰、平志剛、吳華勝、呂芳智、李景龍、李朝宗、沈明琨、沈金源、林昌德、林昭安、邱忠均、施並錫、孫密德、張心龍、張正仁、梅丁衍、許東榮、郭東泰、陳水成、陳傳興、陳碧蘭、傅梅蓮、彭泰一、黃世團、黃郁生、黃甦、楊平猷、楊成愿、楊

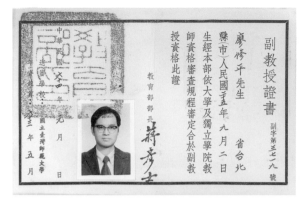

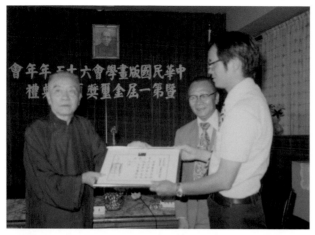

[左上圖]

1976年，廖修平（右）榮獲中華民國版畫學會第1屆金璽獎，由馬壽華（左）頒獎。

[左下圖]

1982年，廖修平（坐者右2）第二次返臺執教於師人畫座，與「十青版畫會」的會員重聚。

[右上圖]

1974年，廖修平（右4）於臺南師範學校示範講習版畫，劉文三（左1）、高業榮（左3）、陳國展（左4）、潘元石（右3）。

[右下圖]

1993年攝於上海美術館，廖修平個展暨十青版畫會特展時留影。

明迷、楊熾宏、董振平、詹益和、劉自明、劉洋哲、蔡仁信、蔡義雄、賴振輝、戴榮才、藍榮賢、羅平和、龔智明等，還有資深藝術家也來學習版畫新技術：吳昊、李錫奇、楊英風、顧重光、凌明聲、王藍、林復南、楚戈等藝術家。1971-1976年，廖修平帶領愛徒鐘有輝、林雪卿、董振平在北中南各地講學，如臺中省立博物館、臺南師範學院、高雄中學，在地方紮根。十青版畫會首任會長鐘有輝回憶廖修平老師的行事風格：「在教學上，廖老師可說是無私的，全套技術轉移，絕不會留一手。而且他教人畫畫創作，也絕不會要求學生要跟他一樣，所以教出來的學生各種風格都有。……我想，作為一個老師，而且像廖修平老師這樣的範例，現在已經找不到了。」

　　當年，鐘有輝打算留學日本，廖修平即知即行，親自打電話協助聯

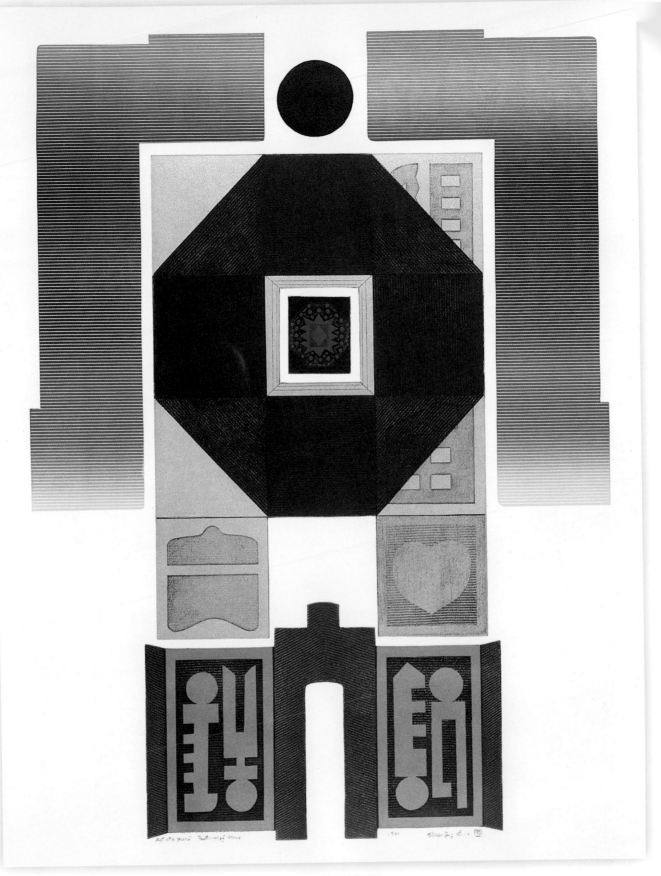

廖修平　星星節　1971　蝕刻金屬版　80×58cm　1972年美國惠特尼美術館展

2016年「版圖擴張──緣聚廖修平」於臺南文化中心
舉行時的合影照。

繫，至今仍令他十分感恩。也曾任十青版畫會會長的林
雪卿認為，沒有廖修平如此積極推動版畫，並培育十青
成員，最後在各校園開枝散葉，臺灣現代版畫不可能如
此蓬勃發展。特別是他的開放作風讓「十青」等後來的
藝術創作者們風格各異，甚至延伸至非版畫創作，可
謂百花齊放。兩人共同結論：「廖修平返國提倡現代
版畫教育居功厥偉。」如今（2016），十青版畫會成立
四十二週年之際，與八十歲的廖修平以雙展覽「緣聚」
國立歷史博物館，記錄這一段美麗的師生情誼與臺灣版
畫史的黃金年代。

　　另外一位梅丁衍也同樣感受到廖修平的熱誠，對
學生的幫助是直接而無條件的：「廖老師的教學態度，
並不像某些兼課老師那樣都不管學生，反而是非常的認
真。……我埋頭做，廖老師努力教，但是每隔十幾分
鐘，他就會轉到我這邊來看看作品，並給予適時的鼓
勵。……下學期時，廖老師還拿了一張瑞士版畫雙年展
的表格給我，教我去試試看，結果幸運的入選了。」梅
丁衍赴美就讀普拉多藝術學院，也是廖老師的一張支票

解決了註冊的困難。

推動的一番努力逐漸開花結果，記者陳長華觀察到這片榮景已悄然到來：「三十年來，國內版畫界從一片荒涼，經過墾荒開殖，才有今天生氣蓬勃的面貌。即日起到27日止，臺北市南海路美國國際交流總署展出的二十幅版畫，可以窺視『開花結果』的輪廓。」（《聯合報》，1987.5.23）

1983年春廖修平第二次擔任師大客座教授（當時美術系主任為大學同學，也是後來就讀東京教育大學的王秀雄），時任校長梁尚勇（任期1984-1993年）要他擔任院長職務，他沒有接受，認為藝術創作和作育英才才是他終生要追求的，雖然當時得不到諒解，被誤會成不愛母校，但他很清楚這個方向。1994年第三次返臺，客座國立藝術學院（今臺北藝術大學）；2002年再次返臺客座臺北市立教育大學與師大，持續作育英才。2008年膺選師大傑出校友，2009年獲聘講座教授，2010年與美術系教授共同成立台灣美術院。2011年底，師大圖書館舉辦「版畫人生──傑出校友廖修平教授特展」。他栽培學生、開授工作坊、成立版畫中心、捐畫和捐款等總是不遺餘力。他促成廖繼春在國立歷史博物館舉辦逝世紀念展、印畫冊及成立師大獎學金。李石樵逝世之後也協助成立獎學金，都是基於尊師與愛校的情懷，希望能嘉惠未來的學生。同時也幫助多位藝術家作紀念展，如王家誠、蔣健飛、林莎及因輸血而病亡的年輕版畫創作者蔡宏達……。

廖修平　門　2000
銅　59.2×44.5×3.5cm

[左頁下圖]
廖修平　節慶之柱（四）
2013　不鏽鋼
140×70×70cm
（不含木底座）

[左下圖]
1994年廖修平（中）返臺擔任國立臺北藝術學院客座教授一年。

[右下圖]
2014年，廖修平參加「いま台灣」台灣美術院聯展，於東京松濤美術館舉行。左起：林磐聳、鐘有輝、李振明、顧重光、薛保瑕、曾長生、謝里法、廖修平、松濤美術館館長西岡康宏、王秀雄、傅申、江明賢、林章湖、蘇憲法。

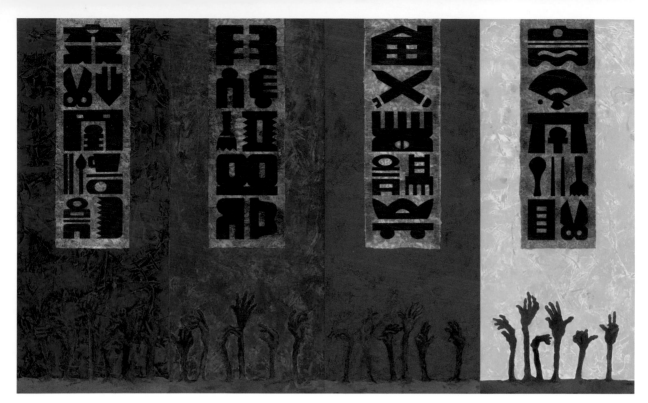

廖修平　祈（四聯屏）　2015
壓克力、金箔、畫布
130×54cm×4

日本殖民臺灣時期，雖然有石川欽一郎在臺北師範學校指導學生，鹽月桃甫則另闢場域教學，因為沒有藝術專門學校的成立，無法培養學院傳統，提升臺灣美術水準有其限制。戰後師大美術系的設立，是臺灣學院美術的起始，藝術的專業分工方有起步。而廖修平在此制度下，和其他文化大學、藝專學生共同肩負起臺灣美術傳承的重責大任。大師在師大，也培養未來的大師，這應該算是頗為貼切的形容。

《版畫藝術》與
「中華民國國際版畫雙年展」

有鑑於版畫教育需要更為紮根，1974年廖修平初版了《版畫藝術》，做為推廣和讓學生學習使用的教材。在該書序中，他說明出版的動機，其實是他先前「現代版畫的發展趨勢」演講、〈在天之涯——致國內的畫友們〉等推動現代版畫志業的另一項延伸行動，也是幾年來的教學成果的集成：

一個人的能力是有限的，我僅能在北部從事實地推廣版畫的工作，而中南部各地美術界人士也積極地展開此方嘗試，且時時要求我能將歷年來所得版畫創作經驗及版畫藝術研究，寫成一本書，以供同好製作上的參考，尤其重要的，在使意欲學習版畫的人，有一個正確製作觀念與創作精神。……我更熱切盼望此書能產生拋磚引玉的功效，引發每位學有所成的版畫家，慷慨公開創作心得，創作技法，共同推動版畫革新，促使版畫藝術，今後在我國不僅普及，且水準日高……。

　　這本包含三大部分，理論實務兼具的書，包羅萬象，深入卻淺出，乃成為臺灣版畫創作的聖經，嘉惠後學者無數。甚至在大陸也成為重要的讀物。八年後，《版畫藝術》經日本權威的美術雜誌《美術手帖》列為555冊「美術之本」之一。1987年廖修平和他的學生、也是十青版畫會員董振平共同出版《版畫技法123》。藝術史學者蘇利文的《藝術與二十世紀的中華藝術家》一書中圖版40也採用《版畫藝術》的封底作品〈來世〉（1972）（P.90）。

　　李錫奇分析，臺灣版畫運動分三個階段，早期的自我摸索，第二階段是廖修平師大服務期間引介與示範正規的版畫技法。第三階段是國際版畫雙年展的設立，而廖修平是主要的推動者。1983年間，陳奇祿時任文建會主委，思考透過藝術讓臺灣與世界接軌，而國際版畫大展是可行方式：

　　我國到目前為止，尚無舉辦大型國際美展的經驗，因之不宜貿然舉辦繪畫雕刻之類的美展，現階段為求萬全之計，允宜先從國際版畫展著手，然後逐步擴張，再及於規模龐大的國際美術雙年展，終至使我國成為亞洲地區的藝術文化重鎮。不僅如此，現階段先辦國際版畫展還有兩個優點。其一是我國畫家在國際美展中得獎的版畫家早已不

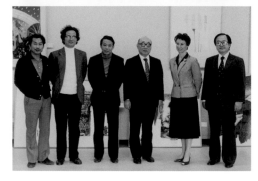

[上圖]
1989年，廖修平於臺北市立美術館個展，與文建會主委陳奇祿（右）合影。

[中圖]
1989年，廖修平攝於臺北市立美術館個展版畫講習會。

[下圖]
1983年，第1屆國際版畫雙年展評審團於臺北市立美術館合影。左二為廖修平。

乏其人，例如廖修平、陳庭詩、吳昊、林智信等多人均有參展及得獎的經驗，這些經驗對於我們舉辦國際版畫展毋寧是給與了莫大的信心。（《聯合報》，1984.1.3）

第一屆中華民國國際版畫雙年展於是就在廖修平等人的協助連繫下展開。有三十九個國家，一千一百四十位畫家的作品三〇九二件參展，經過初選五百四十三件。評審委員也是國際專家組成：美國紐約大都會博物館版畫攝影部主任柯爾塔·艾布斯、廖修平（時任西東大學教授）、日本大阪國立國際美術館館長小會忠夫、師大王秀雄教授、韓國漢域大學美術學院教授劉槿俊。這段期間，廖修平親自文為介紹世界名家版畫作品（如傑斯帕·瓊斯、米羅、畢卡索、孟克、阿魯秦斯基，安迪·沃荷，克利西納·羅利鄧），也發表一篇〈現階段的版畫藝術〉的文章，描述近年來推動的成果，其實是他以個人之力促成的情況：

廖修平　紅的節日　1968
油彩、金箔、畫布
73×60cm

版畫，是藝術和複製技術的結合產物，不但能表現出現代生活和思潮的複數性，在現代造形藝術中，更有其自由獨立且不可忽視的價值存在，也比其他造形、藝術中的媒體來得輕便、普及，……國內有不少藝術家藉著版畫之方便參加了各國舉行的國際性版畫展。……1970年代後半期，在國內，曾由我直接或間接指導過的愛好版畫的年輕藝術家組織十青版畫會，利用各版種技法和照相併用技法嘗試了不少新的素材，開拓了版畫的表現領域，並在各大美術展覽裡的版畫部分別擔任重要角色，且積極地和外國作一些交換展出，譬如美國、新加坡、韓國、香港等。雖然他們的作品尚未完全定形，但難能可貴的是他們有一股年輕藝術家的衝勁，和嘗試新素材與觀念的力量。

綜觀國內版畫的成長，大體上可分為三類

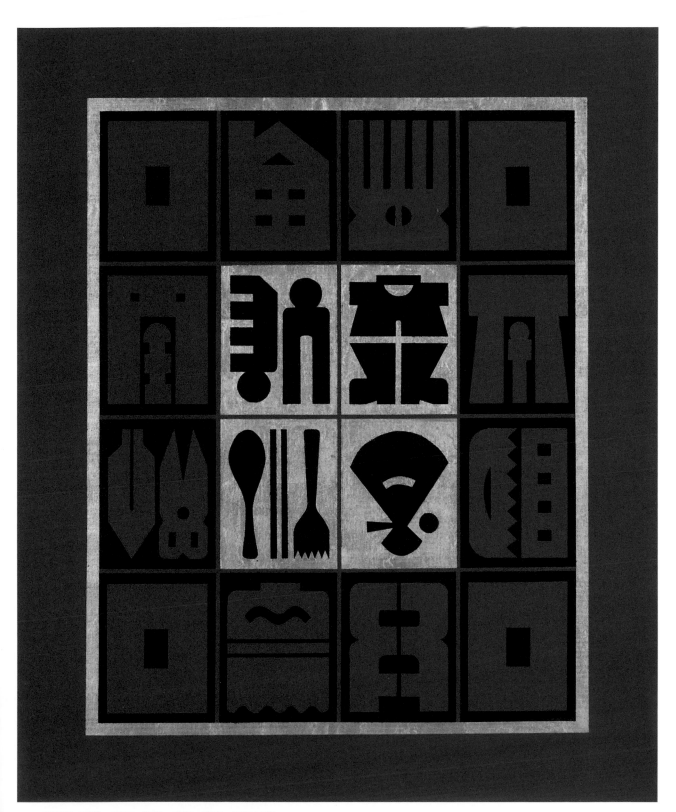

廖修平　喜慶　2002　油彩、金箔、畫布　122×102cm

廖修平　龍門　1975　蝕刻金屬版　60.6×44.8cm　國立臺灣美術館典藏

126

廖修平　四季之叙（三）　1995　絲網版、紙凹版　40.5×60cm

廖修平　一枝獨秀　1996　絲網版　59×41cm

廖修平　四季之叙96-2A　1996　油彩、金箔、木板　108×92cm

127

廖修平　園中雅集＃9　1992　絲網版、紙凹版、金屬蝕刻　54.3×81cm　國立臺灣美術館典藏　挪威國際版畫雙年展銀牌獎

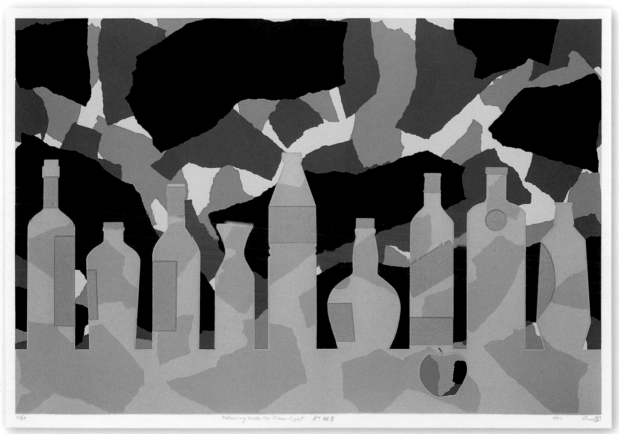

廖修平　月下雅集　1992　絲網版　54×81cm

型或三階段來談：（1）直接由大陸傳統下來的木刻畫，這些畫家年齡已較大，作品帶有濃厚的傳統文化精神，造形也以抽象為多，色彩則凝重單純，慣於以中國人思想背景出發做為概念的表現……（2）曾推動現代版畫的創作，這些畫家目前已步入中年，為藝壇上的中堅藝術，較能活用各種版種技巧，強調個人的面貌，作品清晰而穩定，形式上是從東方精神裡提煉而成現代的樣式，基本上仍強調回復到中國美學的背景，不限於抽象而容納各種形式……（3）利用現代科技、文明社會的生活產物，有新的素材且不限於版種，甚至於混合技法，利用照相技法等做多樣性的探討及試驗來開拓表現領域，差不多以年輕的十青版畫會為主……最近十年來，畫廊林立，不但為我國藝術家提供了展示作品的場所，同時也展出了不少外國版畫原作，使國內美術界人士及大眾都有觀摩欣賞的機會。……我國政府當局為了積極地做些藝術文化發展與交流的工作，自去年開始，便由行政院文化建設委員會著手籌備「國際版畫展」……這將會是亞洲最大的一高水準國際版畫展。（《聯合報》，1983.12.13）

1996年，廖修平「四季之敘」系列作品製作。

　　廖修平把國際經驗、現代版畫觀念、展覽機制等新的作法和思潮帶進來，迅速地提升了臺灣版畫藝術的水準，也促成文化外交的目的。他不藏私，而是急切地與同好、晚輩分享，切磋版藝。「世紀版畫名作展」於國美館、高美館與史博館展出，又捐贈世界版畫名作給臺北市立美術館等，顯示他的宏觀視野。他說：「藉由這個展覽，一則可以展現版畫的諸多技法，再則讓觀眾知道原來有這麼多知名畫家也多從事版畫製作。所以，相信這個展覽在供人欣賞之餘，對國內的版畫教育、推廣工作也將有一定的功效。」

　　廖修平「藝」生執著，風雨如晦仍衷心不改其志，堅持不迎合市場、堅持培育青年藝術家，可以說是「藝」路走來，始終如一。

2004年，「世紀版畫名展」於國立歷史博物館舉行，廖修評受邀為該展主講其版畫收藏經驗。

六・藝術的秩序

廖修平的超穩定水平垂直結構有強烈的文化能動性，這種創作模式有著藝術史的宏觀意義，深入了文化差異下不同藝術的對等對話之可能。作品中的秩序感有著深刻的藝術的意涵與本土文化的聯繫，更明確的說這是「東方的次序感」，是一種有策略性的抵抗，以裝飾的設計風格抵抗、重構西方繪畫性的表達風格，進而達成藝術主體性的建立。他充分運用傳統的圖騰，以現代的方式表現本土圖騰，包含著藝術、文化與個人的理念，有著更豐富的層次。

[上圖] 廖修平長子廖瑞琪（AKI）耶魯大學畢業時的合照。左起：廖修平夫婦、長子廖瑞琪、蕭明賢夫人、次子廖瑞遠、蕭明賢。

[右頁圖] 廖修平 今夕何夕 2007 絲網版、紙凹版 77×56cm 國立臺灣美術館典藏

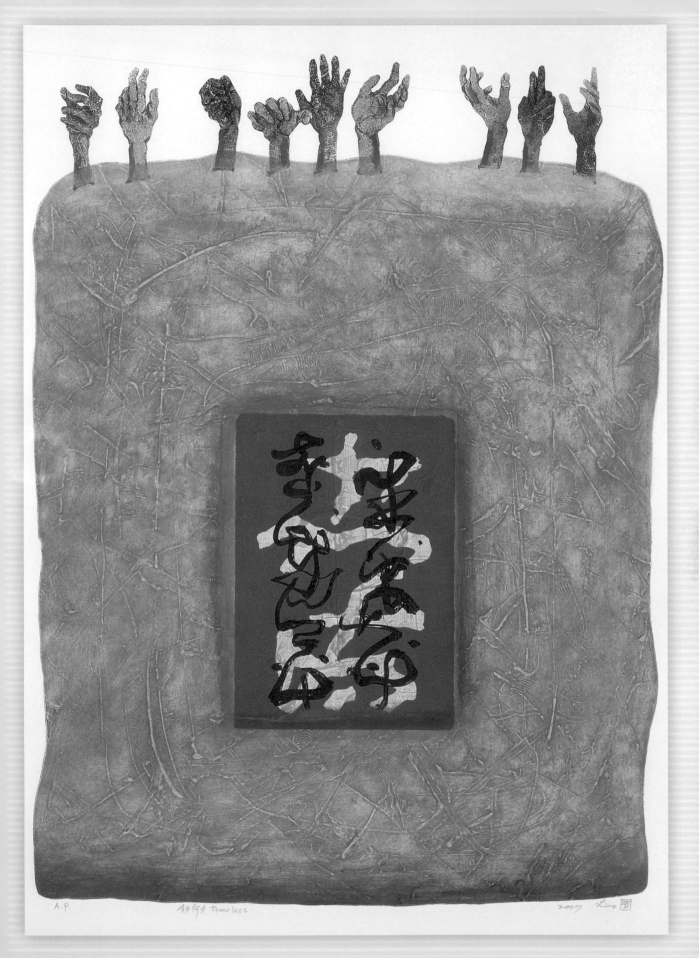

A.P. Aging Timeless 2009 Lin

▋創作系列與特徵發展

廖修平有系列創作的習慣,和西方一些藝術家研究造形、構圖有異曲同工之妙,是創作研究與研究創作的結合。例如,現代藝術之父塞尚的「聖維克多山」系列為的是研究畫面空間的關係。他的系列作品和藝術學習歷程、生活經歷的觀察反思有密切關係,右頁(表二)依其主題特徵之發展約略羅列,為創作系列之基礎:

▋評「藝」廖修平

如果就一些核心的概念來理解廖修平的版畫藝術成就,我們大概可以從過去一些評論掌握到幾個面向,例如他在藝術教育上推動臺灣版畫所扮演的關鍵角色、重大貢獻與深遠的影響,以及個人活躍在國際版畫界與藝術圈所獲致的高度肯定,因此諸多評論者的共識:「臺灣現代版畫之父、推動者、播種者」的敬稱實其來有自。除此之外,他的符號、圖騰、民俗的創作風格大概是出現最頻繁的了;他以特殊的設計與構成形成鮮明的跨文化風格則是許多文論所探討的焦點之一。王秀雄教授認為廖修平在各個創作階段都有著強烈的以母文化為基底而建立自我特色之意識,因而「在臺灣美術史上建立其獨特的東方趣味風格」。王德育以變革與常態來概括廖修平的創作,前者指的是「根植於臺灣文化精神的宗教情懷」,後者則是以符號「反映人類的集體潛意識」。梅丁衍分析

1991年,廖修平夫婦於紐約Soho區喜格瑪畫廊個展時留影。

系列	描述	時間
風景油畫	印象派手法加上厚重筆觸和原色、暖色的地景、廟宇描繪	1955-1966
回文	石版黑色回型文拓印，以圖像之密與鬆表現	1962-1964
廟飾	廟宇裝飾圖案構成	1965-
門、菱形（春聯）	蝕刻金屬，菱形、上下鏤空、五構面中央門柱	1966-
經衣	紙錢圖騰（生活工具簡化的符號）	1968-
漸層色	色彩漸層、密橫線	1969-
七彩彩虹	色彩漸層（呈現虛實）	1971-
金、紅、黑與凹凸	金銀色亮紙、凹凸版	1972-
浮雕畫	圖騰浮雕（木板圖騰重疊出立體效果）	1973-
朝拜者與廟門	彩虹人與門飾（以照相錦集的方式表現民間節慶活動）	1975-
供桌與香爐	香爐灶形與牆面神像	1975-
蔬果花葉	方網格背景，蔬果擺列，色條，紙凹版（Collagraphy）與絲版併用	1978-
文人雅聚（壺杯瓶罐）	方網格或全黑背景，茶壺與杯、瓶罐排列	1979-
水彩	靜物水彩畫家上彩虹提示、留白（餘白）	1979-
石樹庭園	網格背景，園景石、花葉（顯示季節與人生情景之變化）	1982-
彩虹陰影	物件陰影以彩虹提色	1982-
立體造形	門、節慶之柱	1983-
木頭人	木偶、木盒、彩虹	1984-1988
山水	山樹擺設，方格，菱形，彩虹緞帶，三橫構圖（有感懷環境污染，懷念過往之好山好水）	1984-
迷彩	背景與瓶器（隱喻各國人種象徵與相聚之景）	1990-
節慶生活	經衣圖案宮格	1992-
四季之敘	置物櫃，主題造形置中，多色變化	1994-
桌上杯壺	紙凹版構成承座，上置杯壺瓶	1998-
結與默象	繩結，黑框，黑色瓶罐，經衣圖案，鐵釘木板（以黑白呈現，具社會批判性）	1999-
夢境	手形，黃土（悲情、掙扎、求安寧）	2004-
弧形經衣	方格經衣圖案，搭配隆起部分（製造立體的錯覺、現代感）	2005-

廖氏的道教圖騰「具有東方性現代藝術的創見」。在西方人眼中，他的
作品也走跨文化的路徑。甚至早在1976年文化大學客座教授菲利普‧古
德（Philip Gould）於「廖修平浮雕畫‧版畫展」就已注意到：「廖修平以

廖修平　默象（八）
1999　木版畫
61×80cm
國立臺灣美術館典藏

特有的藝術家天分，以西方形式將中國傳統圖像整合成不可分割的一部
分。」著名中國藝術史學者蘇利文分析廖修平的創作，認為他採用中華元
素並完美地與其他現代元素整合，是多元媒材的手法。美國西東大學曲培
淳教授認為廖修平是「亞洲現代主義的先驅」，沒有走上大部分藝術工作
者追求正統藝術的途徑，而是從臺灣民間擷取藝術的能量，有著千山唯我
獨行的勇氣。也和曲教授持類似的觀察，蕭瓊瑞認為廖修平找尋東方傳統
文化根源，著重在童年記憶中民俗色彩與宗教氛圍，而非主流中國藝術所
展現的文人韻味。石瑞仁說他與西方藝術對話的策略是「有意透過藝術創
作揭揚母土文化特質和標識自我身分」。上述的評析都共同指向廖修平藝
術創作中一種鮮明的、意識性極強的理路：即跨東方與西方文化的策略。

　　追求創作風格是每個藝術家面對藝術志業的一個嚴肅課題。這個課
題可以是個人層次的，但是也可以是更複雜的文化層次或歷史的層次，同
時也因文化背景不同而有不同的命運軌道。西方主流文化下的創作者，兩

者往往可以是一體兩面地處理個人與文化的問題，亦即，一方面在題材與形式上追求個人風格，另一方面理所當然地反映或展現其文化背景。對於非西方文化的創作者，晚近的研究指出，將會面臨文化差異的衝擊，創作者此時被描述成「文化他者」，不斷掙扎於主體性的尋找過程之中。從訪談資料顯示，廖修平的確有過文化差異的掙扎，在體認身為東方人的處境後，決心創建自己的藝術語言，不再隨西方之波逐流。這種差異的經驗是需要條件的，可能需要經歷一段不是很平順的反思歷程，最後確認了未來的藝術路線與創作面貌。當身處於異文化中，他提出一個極為嚴肅的文化差異提問，這個尋找文化主體的動力就開始醞釀了：「面對著這麼豐富精深的繪畫傳統，帶給我內心強烈的衝擊與震撼，我不禁冷靜下來沉思……經過無數次思考；我決心：要找出真正屬於自己的藝術道路。」

廖修平於美國紐澤西州畫室。
（Peter Liao攝，廖修平提供）

2008年，廖修平攝於臺北工作室。

2009年，廖修平攝於龍山寺前。（彭泰一攝影，廖修平提供）

他最後所選擇的，竟然是最原初、最熟悉的記憶：廟宇印象。民俗的符號、圖騰紓解了他的鄉愁與創作上的困頓，同時讓他找到了創作的曙光！過去的畫冊中，一張廖修平站在龍山寺前的照片是如此的自在，這恐怕是最合適用來解釋前述情狀的鏡頭了：在自己的文化中安身立命。

王秀雄認為廖修平的創作實踐是臺灣「後殖民」文化的先行者，雖然沒有明顯意圖，無形中卻實踐了這種反思性的主體建構。後殖民主義主要建立在西方文化霸權的批判上，認識到一種「權力」與「論述」的不對等歷史情境，進而企圖打破西方中心論（或謂歐洲中心論）的迷思，從而重新肯定文化認同與建立在地文化的自信心。筆者認為，藝術創作者對文化差異的敏銳感受，同時也反映在藝術主體性的追求與確認上，這或許已不再囿於某些特定的學說或理論，如後殖民主義批判等等言論，毋寧說是一種真誠的藝術良知、純粹的藝術直覺所致。不過，王秀雄教授所言主體性的省思的確是身為藝術邊緣世界的臺灣大多數藝術創作者必然面臨的問題，特別是他當時正經歷著創作路線的掙扎。廖修平的「頓悟」，顯示其在文化位置的不確定感中進行藝術主體性的反思與重構，一方面是調整他與西方藝術的關係，更重要的是重新審視他和母體文化的關係，做為再書寫與再現文化關係的基礎。此時，藝術定位不只是個

廖修平　福　2015
壓克力、金箔、畫布
120×120cm

人的風格確立，更是創作者和自身文化的明確關係，也是在西方主流藝術中的自身定位。

▌重建現代藝術的「東方」秩序

從現今學理來看「東方」，它其實是個模糊、甚至是有問題性的概

念，在文化區格上也並不清楚，可以指中東的回教文化、印度的佛教文化或中國文化。如果說廖修平在創作上的心路歷程以及創作實踐，展現一種堅定的、溫和而內斂的華人世界的「東方風格」，筆者認為是個允當的評價。

如果旅法、美時期的廖修平繼續專注於油畫創作，以他的才情與努力，肯定有一番傲人成績。他卻選擇一條迥異的路線：材質上專注於版畫，形式上採用排列與對稱的手法、風格上傾向裝飾性與設計、題材上醉心於民俗圖騰、色彩方面簡潔而飽和。石瑞仁指出這種安排聯繫著深沉的臺灣社會文化底蘊與人道意義：「展現出這些垂直性的關聯，將上述這類深層的文化內涵植藏在作品中……隱藏了對一個社會文化體系的精神傳達。」不過，最適合解釋廖修平的版畫作品這種強烈次序感的學說，莫過於藝術史學家龔布里區（Ernst Hans Josef Gombrich, 1909-2001）的《秩序感：裝飾藝術的心理學研究》（*The Sense of Order*, 1979）一書中的分析與例證了。王德育曾在評論廖修平的作品時簡要地比較，說明規則與簡化、幾何與反覆與人類心靈運作的密切關係，並評述廖修平創作中對秩序的追求有著深層的民族潛意識之表現，和上述石瑞仁的看法不謀而合。既然「秩序」是廖氏版畫作品的主要特色之一，因此有必要對《秩序感》中的相關要點著墨並延伸其意。同時，藉著造形心理學洞見，我們得以進入廖修平的既簡單又複雜、既親切又神祕的藝術世界中。

1999年廖修平於紐約版畫工作室。

（一）秩序感是與生俱來的一種內在生命感知與常規節奏，文化因此而得以發展，審美快感也據此而生，因此藝術創作也有此運作的現象。他說：「人類製作的圖案本身是為某些文化目的服務的。……在完全有控制的符號裡，我們可以察覺到一種對標準化和可重複形式的需求。甚至符號製作，如書寫藝術和繪畫藝術，也幾乎離不開那些被我比做內在動力裝置的生物節奏。」值得注意的是，相對

於秩序感的變異所產生的對照與延伸，在廖修平的作品中扮演重要的角色，他利用變形、肌理等效果讓畫面中的秩序感不至於過度僵滯，維持了一定的視覺的韻律與造形的生命力。

（二）再現、形式與目的：秩序與意義是相互作用的，規則的排列顯現某種意圖，而意圖則以某種圖案之規律性暗示其存在。人們的感知在此規律的顯現歷程中獲得確定，而確定感則進一步反映了形式上的秩序感。就這點而言，廖修平作品中的秩序感，是文化的次序與宇宙的運行規律，也可以說是一種特殊的華人世界的天地觀。

（三）重複是有意圖與功能的，重複改變了圖像的意義與價值：「一個有性格的個體便變成了一個個刻板的形象或對子。個體畢竟是個體，但是重複使我們忽視了這一特點；它使我們不去仔細尋找照片中的特徵，也

廖修平　孤煙（二聯幅）
2007　壓克力、金箔、畫布
92×184cm

不注意這一單個的形象，……任何東西一旦變成重複圖案中的一個成分，就會被『風格化』，也就是說，會得到幾何意義上的簡化。」就此，我們不能就簡單地以為廖修平作品中反覆與稍作變化的圖騰僅僅是無意識的排列組合或設計上的美觀需求，它們是民俗圖騰轉化為藝術圖騰後的祭儀性視覺再現，具有神聖的意涵，而且是整體的轉化。每當筆者端視他的作品，總有這種強烈的神祕感受與緩慢而深沉的律動。廖修平的創作把藝術的神聖與社會的神聖合而為一了。藝術的神聖性是文化神聖下的產物，又來自於社會的神聖意涵，那是宗教的情操。「藝術品／非藝術品」是如此的與「神聖／凡俗」一樣截然劃分，又是在激盪中如宗教儀式亢奮「拱」出虛偽的，卻又藉著外物得以表徵的東西——圖騰：每一件藝術品都是一個獨一無二的圖騰，是人類集體力量的展示場域，藝術品的神聖性在如此詰問與比照中呈顯出來。當我們理解這種關聯後，我們更能深刻體驗廖修平作品中反覆的圖像的那種原生力量。

　　（四）框架內的圖像特徵被強化了，更有「尊嚴」，是預期與注意力的中心：「框架，或稱邊緣，固定了力場的範圍，框架中的力場的意義梯度是朝著中心遞增的。這種組合牽引感是如此之強，以至於我們想

當然地認為，圖案的成分都應該是朝著中心的。換句話說，力場本身產生了一個引力場。」龔布里區特別點出對稱圖案所產生的內聚力與平衡感，「對稱的這一效果如此普遍地受到歡迎，致使世界上許多風格的建築師都不得不屈從於對稱原理。」廖修平是善用了這種視覺的力量，用框架的視覺力場轉換成文化符號的隱喻。

2000年「門戶之『鑑』——廖修平的符號藝術」個展於臺北市立美術館舉行。廖修平（左3）與恩師陳慧坤老師及師母（前排兩位）及陳郁秀（左），林玉山（右）、鄭善禧（右2）合影。

　　龔布里區認為西方人喜歡對稱的形式，而東方人喜歡微妙的平衡形式。這種分類因為是探討傳統紋飾，或許有符合之處，若放在現代的創作情境，可能就不一定如此。廖修平的作品就顯示這種大致的分類可能並不如此分別，對稱與平衡的形式都同時存在於他的作品中。這是跨文化的思維，同時兼顧這兩種文化經驗的對話與平衡。現代性的主體性反思讓他的作品突顯出「東方秩序」，這種次序感不同於龔布里區的圖像層次的次序感，但亦呈現一種文化的次序，或者更正確地說是特有的臺灣常民文化的次序，一個屬於在地的次序感。石瑞仁說：「廖修平的作品，除了訴諸門神、冥紙、春聯、吉祥紋樣及五形色彩等民俗符象來提供一種『指示性的訊息』，更重要的是，他發展出一種結構性的語言，深入詮釋了這個符

廖修平　希望之門（五聯幅）
2007　壓克力、金箔、畫布
194×550cm

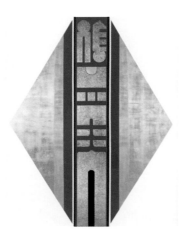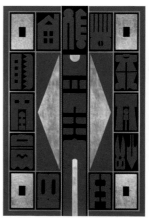

2009年「福華人生——廖
修平作品展」於北京中國美
術館個展出。

號群所隱喻的『臺灣文化特色』。……對『門』這格（個）符號的專注使
用，實有突顯東西文化差異的企圖用意。」

　　不論何種形式的次序設計，我們必須承認廖修平是臺灣老中青輩藝
術家中最能突破、最專注於經營次序感的創作者之一，並且深刻地聯繫到
自身的文化體驗，是整體有機的聯繫。因而，我們可以肯定，他穿梭於理
性、感性與知性之間，或所謂的「東方」與「西方」之間，採取了一種平
衡藝術張力的有效策略。

▋裝飾作為一種抵抗的姿態與認同的呈現

　　如果說透視法是高度次序化的作為，那麼破壞系統化空間的抽象藝術
是另類的次序。襲布里區指出現代抽象藝術是反對裝飾的，抽象畫家討厭

的詞莫過於後者。空間的營造是西方美術發展的指標，透視法可為代表。而抽象藝術的反動又是西方藝術另一場空間的革命——完全平面化的造形與跳脫造形的色彩。西方美術的視覺次序在這兩極之間的涵蓋面是相當廣泛的。極深度化與極平面化是處理畫面的兩種極端，而西方文化的強勢姿態又讓這種西方的空間感與視覺權力在他者文化身上有了強大的壓迫性。

視覺空間是文化空間的表徵，非西方的藝術創作者要在這美術的空間演進史中找出自己的空間法則是不容易的。從近代中國的歷史經驗可知，抵抗西方文化有幾種原則：「中學為體，西學為用」，或堅持中學或完全接納西學。在作為上則有引西潤中、強化國族主義或放棄過去的傳統完全接納西方。廖修平是有意識地在避開、改變、抵抗西方的畫面形式，而所採取的裝飾與排列的設計就是策略之一，民俗的色彩與圖騰正好有著主題與空間上的獨特性。在一次訪問紀錄中顯示，廖修平的水平垂直構圖並非來自異文化，而是受到母文化的影響比較重：「左右對稱的構圖、強烈對比的色彩、無限繁衍的精神是廖修平的版畫一貫的特色。有人說這是他受到西方現代科技、工商業興盛的影響所致，廖修平否認這種論點，他

143

廖修平　炎夏之金門（三）　2015　彩墨　31×41

2006年「第1屆臺北當代水墨雙年展：時尚水墨」。
於臺北國父紀念館展出，廖修平攝於與黃淑卿合作之
作品前。

2014年高雄市立美術館個展，廖修平與工作室助手們合影。

[右頁上圖]　廖修平　富臨門（四）　2014　壓克力、金箔、畫布　122×122cm×3
[右頁下圖]　廖修平　破曉　1974　壓克力、金箔、木板浮雕　122×112cm

於高雄市立美術館
廖修平（中）與大
兒子一家人合影。

2000年，臺北市
立美術館廖修平個
展，與作品〈智慧
之門〉與〈春夏秋
冬〉合影。

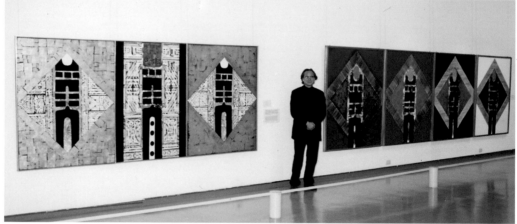

2000年，廖修平
於臺北市立美術
館個展，背景作品
為「結與默象」系
列連作。

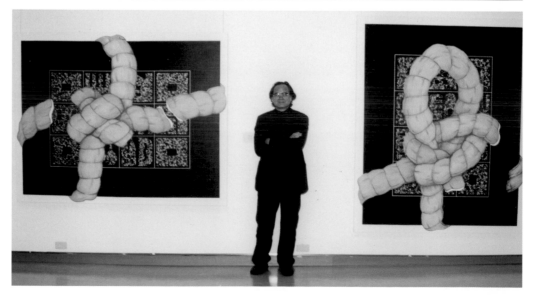

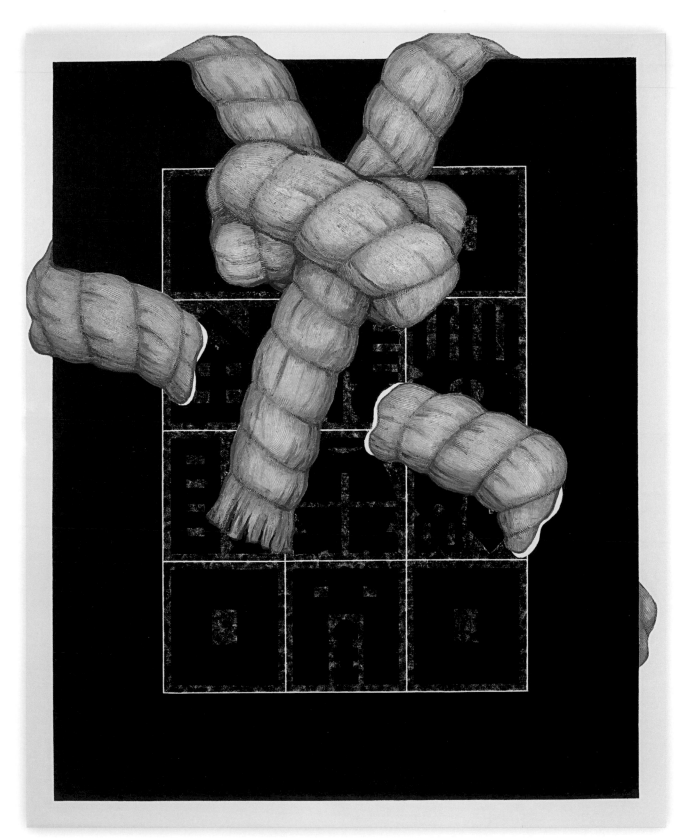

廖修平　默象（七）　2000　油彩、畫布　203×163cm　高雄市立美術館典藏

[右頁上圖]
廖修平　結（一）　2000
油彩、畫布　163×203cm

[右頁下圖]
廖修平　默象（十一）
2000　油彩、畫布
163×203cm

說：『我的父親是建築師，從小我就看著建築圖長大，童年的記憶及故鄉的思念，才是這種風格形成的主因。』他接著又說：『我的作品建築的味道重，是因為我喜歡建築的骨骼，它象徵了堅定的毅力。』」

　　這裡突顯出廖修平藝術創作的另外一種價值，那是過去的藝術批評比較少論及的，就是以裝飾設計抵抗西方的透視空間與平面化空間，一方面展現本土文化的特殊性，但又由於裝飾與圖騰乃是世界普遍的視覺再現，因而有了廣大的溝通基礎。如果我們以為裝飾與象徵和藝術無關，是個嚴重的誤解，它們可說是西方藝術的源頭，也是世界上各種藝術發展的開始。裝飾與象徵不再是創作的核心概念，其實是現當代藝術演變的結果。廖修平重新以裝飾風格作畫，則是回到藝術的原初狀態。

　　就表面看，我們很難想像廖修平的超穩定水平垂直結構有強烈的文化能動性，因此，其創作策略與藝術價值是值得進一步探討的，因為這種創作模式有著藝術史的宏觀意義，深入了文化差異下不同藝術的對等對話之可能。當我們苦思各種方法、路徑來對抗西方以保有自身文化的特色時，廖修平作了極為出色而成功的示範。他並不孤單，例如席德進的普普風民俗油畫也有這種意味，不過，他的裝飾風格更澈底、更激進、更極限。歷

廖修平　結01-1　2001
油彩、金箔、畫布
91.5×91.5cm×2

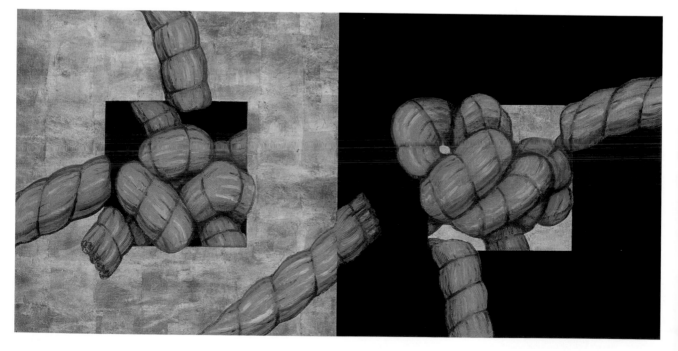

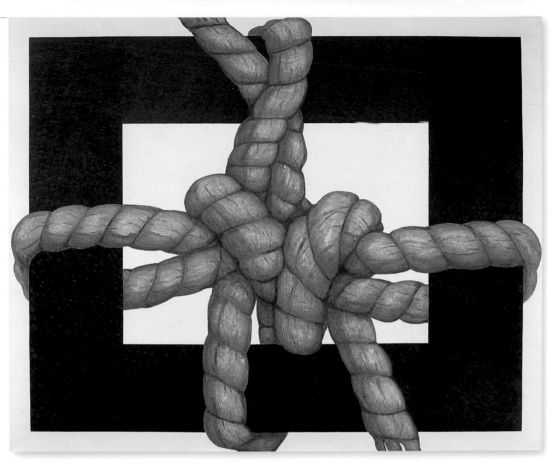

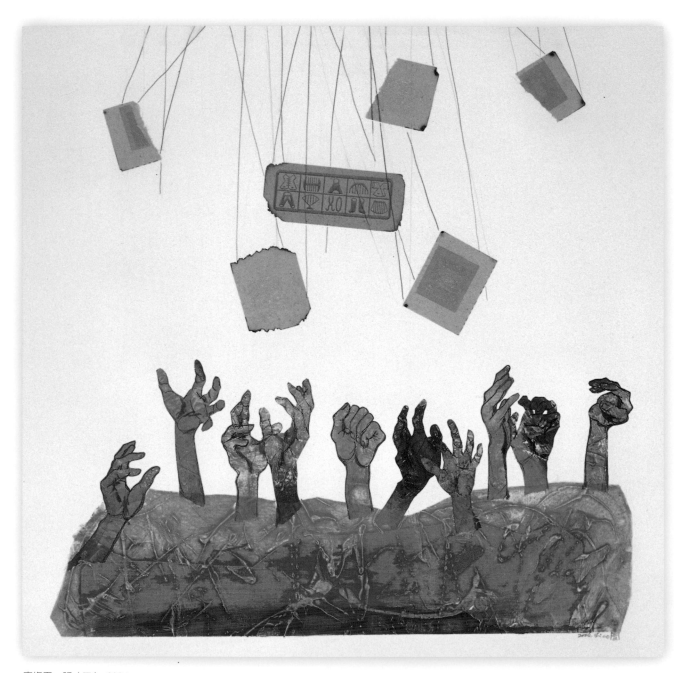

廖修平　祈（三）　2004
油彩、色筆、金紙、拼貼、紙
75×106cm

[右頁下圖]

2016年「版圖擴張——緣聚
廖修平」於高雄文化中心。
廖修平與黃淑卿合影。

史進程中，面對西方文化的衝擊，我們提出所謂的「現代性計畫」，而融合現代性乃是創作者面對自身區域文化的重要使命。總之，廖修平的創作融合了現代形式與裝飾傳統，並且進行一場穩定又堅持的造形革命與視覺革命，如果我們以「現代東方裝飾主義」來描述他的風格應該算是相當貼切的。

壓抑的次序與無常的生命

作為一位傑出的藝術家，廖修平不只專注於民俗圖騰的現代性創造，他也關心社會、也對個人生命中的遭遇有著深切的反省與回應。1999年的「結與默象」系列就是對臺灣紛亂社會所反映出來的圖像，干擾、不安，生活節奏裡的平和有序的框架被厚重的繩索給纏繞住，而繽紛的色彩則被濃重的色彩所干擾，彷彿是節慶中的烏雲與雷雨。對於這一點，王秀雄有精闢的分析：「長方形的框框意味著具有秩序與枷鎖的社會，另一方面，那交錯纏繞的繩索象徵著世事的複雜與多變。所以，長方形的框框與纏繞多變繩結的組合，正反映了秩序與多變間的對立與平衡，而沉默的黑像就反映著作者個人的自省，即以睿智之心，冷靜地批判社會與世事的種種現象。」

不過，他的表現不是高呼吶喊式的，而是以象徵次序、被約束的情況，冷靜地敘說著這種憂心。那是既沉重又沉痛的，發自一位藝術家的社會關懷。這也說明，廖修平並不自絕於社會環境，他以自己的方式介入社會，表現重重束縛的社會框架，雖然和當代藝術的社會介入方式不同，但情緒一樣是如此地深切真摯。

2005年，廖修平攝於長春路公寓「夢境」系列作品前。（郭東泰攝）

囿（三） 2016 混合媒材（壓克力、紙漿、木板） 163×136×28.5 cm

[左頁上圖] 廖修平 Drawing（7） 2005 油彩、金箔、拼貼 75×105.5cm
[左頁下圖] 廖修平 源 2005 油彩、金箔、拼貼、紙 115×178cm

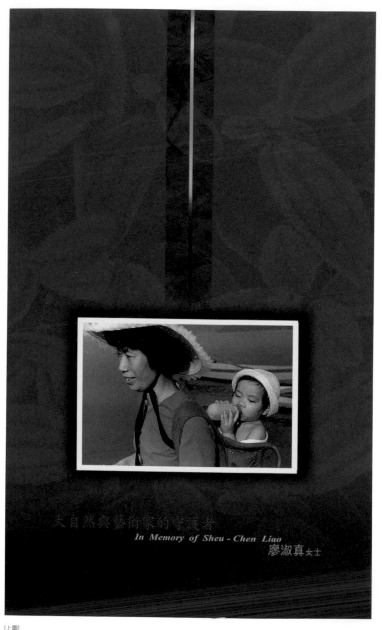

In Memory of Sheu-Chen Liao
廖淑真女士

[上圖]
2002年廖修平妻子吳淑真過世，廖修平特別出版「大自然與藝術家的守護者——廖淑真女士」紀念冊。

[右頁圖]
廖修平 無語（一） 2009
絲網版、紙凹版
86.5×61cm
國立臺灣美術館典藏

「夢境」系列是2002年「藝術家的守護者」妻子吳淑真去世，廖修平在頓失摯愛後的創作轉向。此時的藝術家的情緒是徬徨與失落的。在紀念文中，廖修平透過每個字刻劃無比的沉痛與思念：「過去，不管我身在何處，心裡總是踏實和安定的，因為妳就在那裡等候我，為我安頓好一切事情，每次不管我遭遇任何困境和煩惱，只要妳在我身邊，總有辦法為我解決，如今妳驟然離世，生命裡所有秩序全都沒有了準則……心裡充滿了不可言喻的悲痛與徬徨……。」

那一段時間，他經常夢見一隻隻朝向著天的手，姿態各異，彷彿敍述著無盡的過往記憶，又猶如像天乞求著、掙扎著人世的悲憫，讓他輾轉難眠。失序的心靈譜成了一首首人生與死亡的悲歌。那些被反覆使用的圖騰、冥紙、中國書寫，如今已成為悲歌裡的音符或曲調。手，是廖修平作品中少見的肢體表現，顯見這段命運的衝擊是相當震撼的，生命的不可承受之重，因而失魂、失序。下面王秀雄的描述相當傳神：

有別於以往的拘謹、理性，講究構圖的和諧與精確，「夢境」系列注入了許多的不確定性與任意性，以往的溫文儒雅的藝術語彙，在「夢境」系列中被解放了，少了往日的秩序。

所謂「無語問蒼天」，當藝術家面臨生命的大哉問，瘦骨嶙峋的手取

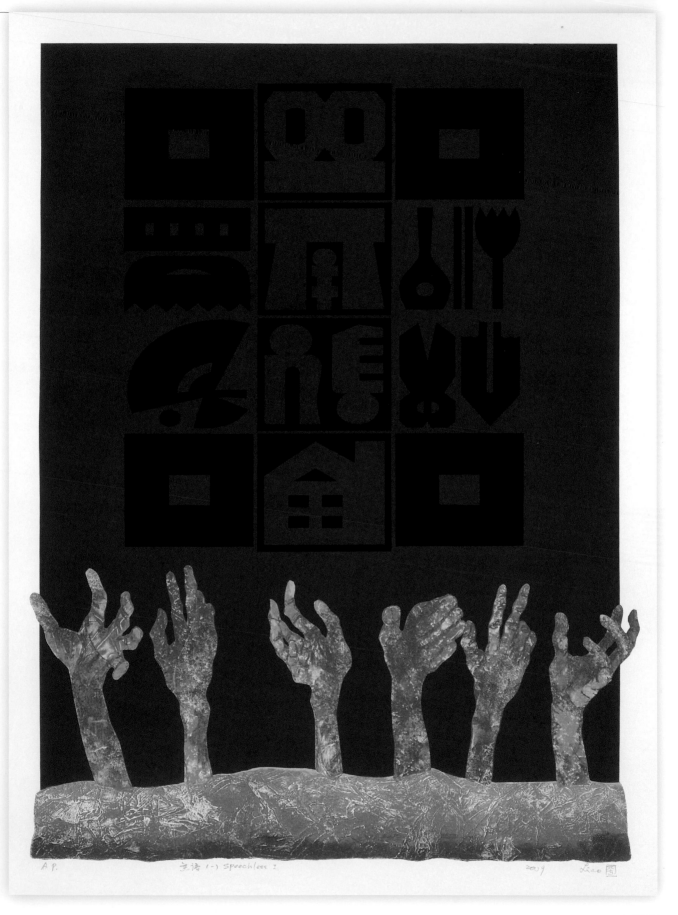

A.P. 無語 (一) Speechless I 2004 Liao 圖

代了符號，成為另一種符號。

　　廖修平作品中的秩序感有著深刻的藝術意涵與本土文化的聯繫，這種藝術秩序感，或更明確地說是「東方的次序感」，是一種有策略性的抵抗，以裝飾的設計風格抵抗、重構西方繪畫性的表達風格，進而達成藝術主體性的計畫。或如王秀雄所言「入世而後出世」的跨域。廖修平特別強調由臺灣觀點出發的臺灣美術，因為那是極為自然的藝術反射，從母土文化出發再跨越到其他文化。面對這一些既簡潔又有次序感的作品，觀者的美感經驗是強烈而深沉的藝術性審美經驗，而不是純粹設計目的感知。總之，廖修平的國際探旅與創作軌跡是戰後臺灣藝術發展的縮影。在版畫藝術推動上居功厥偉，典範之譽實至名歸。創作上，他以現代的手法重新詮釋、轉化本土文化，在全球與地方之間找到一個平衡點，因而開創出獨特的藝術風格。在廣獲國際肯定之際，同時也是臺灣藝術主體性的真正展現。

▌感謝：本書承蒙廖修平先生授權圖版使用，以及臺灣藝術大學、師範大學、藝術家出版社、鐘有輝、黃進龍、張愛青等提供資料及圖版等相關協助，特此致謝。

2014年，廖修平於臺北過春節的全家福。

廖修平生平年表

1936	・一歲。9月2日出生於臺北，父廖欽福，母王琴，上有一個大姊，九兄弟中排行第四。
1941	・五歲。舉家遷至萬華龍山寺附近，接觸到廟宇文化。
1948	・十二歲。西門國小畢業，入大同中學，一直到高中部，受吳棟材老師啟蒙，開始正式習畫。
1953	・十七歲。大同中學高三時，作品〈前庭〉入選第8屆全省美展。
1954	・十八歲。作品〈風景〉入選第9屆全省美展。
1955	・十九歲。考進臺灣省立師範大學藝術系。課餘在李石樵畫室習畫。
1957	・二十一歲。參加第4屆全國美展，作品〈刻印店〉（又名〈刻圖章〉）入選第12屆全省美展。
1959	・二十三歲。自臺灣省立師範大學藝術系畢業，至實踐家專實習一年，任陳慧坤老師的助教。 ・作品〈壺〉參加第14屆全省美展，獲西畫部第三獎。
1960	・二十四歲。加入「今日美術協會」。 ・〈落日／夕照〉獲日本東京大潮美術展特選獎。
1961	・二十五歲。於小金門服軍官役，任大膽島排長一職。
1962	・二十六歲。退伍。與吳淑真女士結婚。3月赴日本國立東京教育大學繪畫研究科。 ・〈臺灣小鎮（淡水）〉入選第5屆「日展」。
1963	・二十七歲。4月參加第31屆日本版畫協會展。 ・〈寺廟〉入選第6屆「日展」及〈墨象連作A〉入選第7屆聖保羅國際雙年展。
1964	・二十八歲。東京教育大學繪畫研究科畢業。 ・二入選第17屆示現會展，〈七爺八爺〉獲獎勵賞。 ・於東京造形畫廊舉辦首次個展，參加第32屆日本版畫協會展。 ・冬天，乘船至法國馬賽港，再乘火車於1965年元旦抵達巴黎。
1965	・二十九歲。進入十七號版畫工作室，以及法國國立巴黎美術學院油畫教室學習。 ・參加巴黎塞納河繪畫大展，獲議長獎。 ・〈巴黎舊牆〉獲法國春季沙龍銀牌獎。
1966	・三十歲。製作「門」系列油畫作品。 ・〈巴黎街景〉獲第21屆省展西畫組第一名。 ・參加法國春季沙龍展、法國新現實沙龍展。 ・巴黎市文化局長購藏作品〈拜拜〉於巴黎市立現代美術館，並獲法國政府獎學金，進駐巴黎國際藝術家村一年。
1967	・三十一歲。長子瑞琪出生。 ・於巴黎藝術之家個展，亦於阿根廷、維也納、奧地利等地舉辦版畫個展。 ・參加第4、5屆瑞士葛蘭香國際彩色版畫三年展，獲紐約牙買加區藝術節獎。 ・〈七爺八爺〉、〈雙喜〉入選大皇宮「秋季沙龍展」。
1968	・三十二歲。被推舉為法國秋季沙龍版畫部會員。 ・取得挪威政府獎學金，赴挪威的藝術家之村。 ・同年底應美國邁阿密現代美術館之邀舉辦個展，舉家遷美，於紐約習畫。 ・於普拉特版畫中心擔任助教。
1969	・三十三歲。〈歷史〉獲紐約普拉特版畫家展佳作。 ・參加第10屆聖保羅國際雙年展、紐約世界青年藝術家聯展。
1970	・三十四歲。〈太陽節〉獲東京國際版畫雙年展佳作、紐約第28屆奧多本藝術家展首獎。
1971	・三十五歲。定居紐澤西設個人版畫工作室，期間發展出七彩彩虹層版畫特色。 ・〈陰陽〉獲波士頓版畫家展優選獎。
1972	・三十六歲。〈天空〉獲紐約州羅徹斯特市宗教美術展版畫首獎。 ・〈相對〉獲巴西聖保羅國際版畫雙年展購藏獎。 ・獲美國紐澤西州藝術委員會版畫藝術創作獎。 ・次子瑞遠誕生。

1973	· 三十七歲。返臺教書，受聘為國立臺灣師範大學美術系副教授，並於文化大學、藝專與香港中文大學校外進修班指導與示範版畫製作。

1973　· 三十七歲。返臺教書，受聘為國立臺灣師範大學美術系副教授，並於文化大學、藝專與香港中文大學校外進修班指導與示範版畫製作。
　　　· 獲臺灣十大傑出青年獎。

1974　· 三十八歲。獲中山學術獎之藝術創作獎。
　　　· 著作《版畫藝術》出版。
　　　· 學生們創「十青版畫會」。
　　　· 臺北美國新聞處林肯中心舉辦「廖修平、吳昊、李錫奇、陳庭詩版畫聯展」。
　　　· 擔任全國美展評審、全省美展審查委員。

1976　· 四十歲。結束國立臺灣師範大學美術系教職後返美。
　　　· 獲臺北中華民國版畫協會金璽獎。
　　　· 策畫「紐約國際版畫家聯展」。

1977　· 四十一歲。赴日本國立筑波大學任教，並在日本設兩個版畫工作室。
　　　· 開始創作「蔬果」系列。

1979　· 四十三歲。結束筑波大學教職，返美擔任美國西東大學藝術系版畫教授，執教到1992年。
　　　· 開始創作「季節」系列。獲吳三連獎。

1980　· 四十四歲。獲韓國漢城國際小版畫大獎。

1983　· 四十七歲。協助文建會策畫「國際版畫雙年展」。
　　　· 應國科會之邀返臺任師大客座教授，創作「木頭人」系列。

1987　· 五十一歲。著作《版畫技法1 2 3》出版。

1988　· 五十二歲。應邀至浙江美術學院版畫系講學。
　　　· 創作「窗」、「牆」系列。

1989　· 五十三歲。於香港中文大學「龔氏訪問學人計畫」主持藝術系版畫教學。

1990　· 五十四歲。創作「園中雅集」系列。

1991　· 五十五歲。至南京藝術學院任客座教授，主持現代版畫研習班。

1992　· 五十六歲。因病辭退美國西東大學教職。
　　　· 於比利時烈日市立現代美術館舉行「廖修平作品展」。

1993　· 五十七歲。獲挪威國際版畫三年展銀牌獎。
　　　· 於上海美術館舉行「廖修平版畫展」。
　　　· 並與謝里法、陳錦芳等人合辦「巴黎文教基金會」。以獎助青年留學生研究藝術等。

1994　· 五十八歲。擔任臺北國立藝術學院美術系客座教授一年。

1995　· 五十九歲。將高雄市立美術館收藏〈鏡之門〉作品款項另設「版畫大獎」，鼓勵版畫家申請補助出國進修。

1996　· 六十歲。李仲生文教基金會頒贈「現代繪畫成就獎」。

1998　· 六十二歲。為臺灣第2屆「國家文藝獎」美術類得主。

2000　· 六十四歲。臺北市立美術館舉辦「門戶之『鑑』——廖修平的符號藝術展」。

2001　· 六十五歲。臺北國立歷史博物館舉辦「版畫師傅——廖修平版畫回顧展」。

2004　· 六十八歲。於東京藝術大學博物館舉行「版畫東西交流之波」展。

2005　· 六十九歲。參加臺北國父紀念館舉行「全臺暨國際版畫名家邀請展」。

2006　· 七十歲。獲第5屆埃及國際版畫三年展優選獎。
　　　· 參加日本相田光男美術館「臺灣美術——現代巨匠東京五人展」、法國巴黎大皇宮「巴黎首都藝術·聯合沙龍大展」、韓國首爾Mila Museum of Art「版畫藝術——中日韓現代版畫展」。

2007　· 七十一歲。於臺北國父紀念館舉行「符號人生·夢境系列」展。
　　　· 參加北京「2007世紀初藝術——海峽兩岸繪畫聯展」。

2009　· 七十三歲。任國立臺灣師範大學美術系講座教授。
　　　· 於北京中國美術館舉行「福華人生——廖修平作品展」、日本東京涉谷區利松濤美術館舉行「廖修平作品展」。10月發起「台灣美術院」，並擔任院長一職。

2010	· 七十四歲。於臺灣創價學會各藝文中心巡迴舉行「臺灣現代版畫播種者——廖修平個展」。
	· 參加臺北國父紀念館「傳承與開創——台灣美術院首屆院士大展」。
	· 獲第29屆行政院文化獎。
2011	· 七十五歲。於紐約雀兒喜美術館舉辦「臺灣現代版畫播種者——廖修平」個展。
	· 參加臺灣「百歲百畫——臺灣當代畫家邀請展」、北京中國美術館「開創·交流——台灣美術院院士作品大陸巡迴展」。
2012	· 七十六歲。於國美館舉辦「界面 印痕——廖修平與臺灣現代版畫之發展」個展。
	· 參加國父紀念館中山畫廊舉辦「後殖民與後現代——台灣美術院士第2屆大展」。
	· 於日本東京都美術館參加日本版畫協會年度聯展「Prints Tokyo 2012—International Print Exhibition Tokyo 2012」，並受邀演講。
2013	· 七十七歲。於中華文化總會舉辦「跨域·典範——廖修平的真實與虛擬」個展。
	· 參加國立臺灣美術館舉辦「臺灣美術家刺客列傳：1931-1940二年級生」展覽。
2014	· 七十八歲。於高美館舉辦「版·畫·交響——廖修平創作歷程展」、福華沙龍舉辦「福華人生——廖修平個展」。並於師大舉辦「萌發·薪傳」國際迷你版畫邀請展。
	· 台灣美術院聯展「いま台灣」於東京澀谷區立松濤美術館與澳洲國家大學畫廊。榮獲日本版畫協會第一位海外國際名譽會員。
2015	· 七十九歲。應臺灣創價學會邀請「符號藝術——廖修平創作展」，於宜蘭、花蓮、臺東巡迴展出。
2016	· 八十歲。3月於關渡美術館舉辦「Masterpiece Room——廖修平作品展」。
	· 2-8月，「版圖擴張-緣聚廖修平」聯展巡迴於臺南、高雄、屏東、桃園。
	· 5月，於大韓民國藝術院美術館「臺灣製造藝術：2016台灣美術院海外展——韓國」。
	· 9月，於史博館舉辦「福彩·版華——廖修平之多元藝道」個展。
	· 《家庭美術館——符號·跨域·廖修平》出版。

▌重要參考資料

· "Artists Who Have Worked at Atelier 17 (Paris & NewYork, 1927-1955)"，http://www.ateliercontrepoint.com/a175.html

· Cullen, Deborah，"Robert Blackburn - A Life in Print: Robert Blackburn and American Printmaking"，https://static1.squarespace.com/static/533b9964e4b098d084a9331e/t/544d222ee4b06d805023f3cb/1414341166343/Cullen_on_Blackburn.pdf

· 李石樵，〈酸苦辣〉，《臺北文物》3(4)：84-88，1955。

· 李石樵等，《高彩·空間·知性 李石樵——李石樵的創作與傳承》，臺北：中華文化總會，2016。

· 林忠勝，《廖欽福回憶錄》，前衛，2005。

· 席德進，〈中國當代畫家素描之七——廖修平——中國新一代的先鋒〉，《雄獅美術》12：2-7，1972。

· 創價學會文化局傳播處編，《符號藝術：廖修平創作展》，臺北：創價文教基金會，2015。

· 黃小燕，《廖修平：版畫師傅》，臺北：時報文化，1999。

· 黃郁生編，《版圖擴張——緣聚廖修平》，臺北：中華民國版畫學會，2016。

· 廖仁義，〈樸素的符號·高貴的美感—全方位的現代藝術大師廖修平〉，《關渡美術館Masterpiece Room—廖修平作品展》，2016。

· 廖修平，〈我的老師李石樵〉，《高彩·空間·知性——李石樵的作與傳承》，頁179-180，2016。

· 廖修平，《版畫師傅：廖修平作品回顧展》，臺北：國立歷史博物館，2001。

· 廖修平，《版畫藝術》，臺北：雄獅圖書公司，1974。

· 廖修平，《跨域·典範：廖修平的真實與虛擬》。臺北：中華文化總會，2013。

· 廖修平，《廖修平作品集：符號人生·夢境人生》，臺北：國父紀念館，2007。

· 廖修平，《廖修平浮雕畫·版畫展》，臺中：臺灣省立博物館，1976。

· 廖修平，《臺灣現代版畫的推動者——廖修平版畫作品全集》，臺北：台灣美術院，2011。

· 臺北市立美術館展覽組編，《門戶之「鑑」：廖修平的符號藝術》，臺北：臺北市立美術館，1999。

· 蕭瓊瑞、廖新田撰文，張雅晴、余青勳編，《版·畫·交響——廖修平創作歷程展》，高雄：高雄市立美術館，2014。

· 謝里法，《原色大稻埕——謝里法說自己》。臺北：藝術家，2015。

· 鐘有輝、王秀雄，《界面，印痕：廖修平與臺灣現代版畫之發展》，臺中：國立臺灣美術館，2012。

· 鐘有輝、林雪卿主編，《界面·印痕：國際版畫雙年展與臺灣現代版畫之發展論壇》，臺中：國立臺灣美術館，2012。

家庭美術館／美術家傳記叢書

符號・跨域・**廖修平**

廖新田／著

國立台灣美術館 策劃　藝術家 執行

發 行 人｜蕭宗煌
出 版 者｜國立臺灣美術館
地　　址｜403 臺中市西區五權西路一段 2 號
電　　話｜（04）2372-3552
網　　址｜www.ntmofa.gov.tw
策　　劃｜蕭宗煌、何政廣
審查委員｜黃冬富、周芳美、蕭瓊瑞、廖仁義、白適銘
執　　行｜林明賢、林振莖
編輯製作｜藝術家出版社
　　　　　｜臺北市金山南路二段 165 號 6 樓
　　　　　｜電話：（02）2371-9692~3
　　　　　｜傳真：（02）2331-7096
編輯顧問｜王秀雄、謝里法、林柏亭、林保堯
總 編 輯｜何政廣
編務總監｜王庭玫
數位後製總監｜陳奕愷
數位後製執行｜陳全明
文圖編採｜謝汝萱、鄭清清、陳琬尹、蔣嘉惠、黃其安
美術編輯｜王孝媺、張娟如、吳心如、柯美麗
行銷總監｜黃淑瑛
行政經理｜陳慧蘭
企劃專員｜徐曼淳、王常羲、朱惠慈

總 經 銷｜時報文化出版企業股份有限公司
倉　　庫｜桃園市龜山區萬壽路二段 351 號
電　　話｜（02）2306-6842

南部區域代理｜臺南市西門路一段 223 巷 10 弄 26 號
　　　　　　｜電話：（06）261-7268
　　　　　　｜傳真：（06）263-7698
製版印刷｜欣佑彩色製版印刷股份有限公司
裝　　訂｜聿成裝訂股份有限公司
電子出版團隊｜圓滿數位科技有限公司

初　　版｜2016 年 10 月
定　　價｜新臺幣 600 元

統一編號 GPN 1010501546
ISBN 978-986-04-9666-6

國家圖書館出版品預行編目資料

符號・跨域・廖修平／廖新田 著
-- 初版 -- 臺中市：國立臺灣美術館，2016.10
160 面：19×26 公分 （家庭美術館）

ISBN　978-986-04-9666-6　（平裝）

1. 廖修平　2. 畫家　3. 臺灣傳記

940.9933　　　　　　　　　　105014983